出版說明

《衍極》，元鄭杓撰。鄭杓，字子經，又作子樫，仙遊（亦作羅源）人。南宋狀元鄭僑玄孫，寅曾孫。元泰定中，與同郡林子蒼俱客龍溪令趙敬叔所，後辟南安縣儒學教諭，與當時名家陳旅爲文字友。鄭氏精於字學及書學，嘗著《春秋解義》《春秋表義》。

《衍極》乃其論書之作，《四庫全書總目提要》評價該書道：「其書自倉頡迄元代，凡古人篆籀以板書法之變，皆在所論。宣撫使齊伯亨采而上之，作衍極堂以藏其書。陶宗儀《書史會要》又稱其能大字，兼工八分，蓋究心斯藝，故能析其源流如是也。」全書包括「至樸篇」「書要篇」以及「天五篇」等五個部分，其一「至樸篇」主要討論書法原始和傑出書家；其二「書要篇」主要闡發書體嬗變及碑帖優劣，大體強調六書，注重以篆隸爲根柢；其三「造書篇」主要論書法之理路，並以此評價歷代碑帖及書論得失；其四「古學篇」主要論述書學「法」之流變及晉唐以來書家得法之多寡；其五「天五篇」主要論書法之極，對理論進行提振和升華。

《衍極》文風簡古，艱澀難讀，幸賴後來劉有定作注，爲後人瞭解和研讀《衍極》提供了方便。有定字能静，號原範，莆田人。其名見載於《莆陽詩編》《書史會要》等，然具體事跡不詳。四庫館臣推測，其亦當是熱衷詩書翰墨的文雅之士。劉氏注解《衍極》，除了逐句注解其意旨外，還對書中部分問題進行了更深入的擴充和探討，也是了解元代書學思想的重要材料。

《衍極》版本較爲複雜，成化刊本、弘治刊本、萬曆沈氏刊本、《説郛》本、《寶顔堂秘笈》本等。這些版本或爲一卷，或爲兩卷，或爲五卷；且或有劉注，或無劉注。四庫館臣據别本及《永樂大典》所載本參校，收入《四庫全書》，所謂「補遺正誤，復還舊觀」。此外，四庫本較之《永樂大典》所載本等，尚多《學書次第之圖》及《書法流傳之圖》，亦頗便於研讀。故此次整理，即據《四庫全書》所收本爲底本，參校《十萬卷樓叢書》本，予以標點整理。需要説明的是，本書卷次依《十萬卷樓》本重新劃分，以期節目更加顯豁。至於兩本中其他異同，擇優徑改，未出校記。由於整理者水平有限，加之成書較爲倉促，書中存在不足之處，懇望方家批評指正。

點校者，二〇二一年八月

藝　文　叢　刊

衍　極

〔元〕鄭　构　著
〔元〕劉有定　注
　　郭大帥　點校

人民美術出版社

圖書在版編目（ＣＩＰ）數據

衍極 ／（元）鄭构著；（元）劉有定注；郭大帥點
校.--杭州：浙江人民美術出版社；2023.2
（藝文叢刊）
ISBN 978-7-5340-9834-5

Ⅰ.①衍… Ⅱ.①鄭… ②劉… ③郭… Ⅲ.①漢字
-書法理論-中國-元代 Ⅳ.①J29

中國版本圖書館CIP數據核字（2022）第247445號

目録

原　序

書道其大矣，斯文興焉。世之學者往往務談高虛，謂書非儒道之要而遂小之。軌所以行車也，車行而毀其軌，可乎？水所以行舟也，舟行而廢其水，可乎？予南遊至無諸城，見莆田鄭君子經所著《衍極》五篇。雄文卓論，璀錯玢豳，如觀三代器物，不可名狀；軋笏澶曼，如行洞庭之野，不見首尾。夷考其說，然後知子經得絕學於數千百載之後，曠世奇作也。書道其大矣。又嘗即其言而求其爲人，爲之廢書而歎曰：士之負材抱藝，莫不欲有爲也。修名未立，老冉冉其將至，平居里巷，相接又無足與語，以發舒其所負抱者。慨古道之浸邈，憤俗尚之益乖，乃悠然獨往，自托於著書，以鳴其所不能自已者，此《衍極》之爲言所以怫鬱而歎欷也，觀是書者又不能無所感云。延祐七年庚申秋九月朔日，京口李齊仲思序。

一

衍極卷之一

至樸篇

至樸散而八卦興，八卦興而書契肇，書契肇而篆籀直又反滋。

河出圖，洛出書，聖人則之，以畫八卦，而書之文已具。上古結繩而治，後世易之以書契，而書之用遂行。《周官》保氏教國子以六書，而書之法始備。古文、籀、篆變而至於隸、草，而書之體滋廣矣。

飛天、八會已前，不可得而詳也。

書之本始，有三元八會、群方飛天之書，又有八龍雲篆、明光之章。逮三皇之世，演八會之文爲龍鳳之章，拘省雲之跡以爲順形，書勢分破二道，壞真從易，配別本支，爲六十四種之書。事不經見，悉從刪略。○按，此注本陶弘景《記仙書》原本訛字甚多，今依《真誥》原文改正。

皇頡以降，凡五變矣。

謂古文、籀、篆、隸、草。按，秦滅古文，書有八體，一曰大篆，二曰小篆，三曰刻符，四曰蟲書，五曰摹印，六曰署書，七曰殳書，八曰隸書。王莽使甄豐校文字部，改定古文，復有六書：一曰古文，孔氏壁中書也；二曰奇字，即古文而異者；三曰篆書，秦篆也；四曰佐書，即隸書也；五曰繆篆，所以摹印也；六曰鳥書，所以書幡信也。《唐六典》校書郎、正字，掌讎校典籍，刊正文字，其體有五：一曰古文，廢而不用；二曰大篆；三曰小篆；四曰蟲書，即鳥書，以刻印璽書幡碣；五曰隸書，謂典籍表奏及公私文疏所用。宋鄭昂論文字之大變有八：一曰古文，二曰大篆，三曰小篆，四曰隸書，五曰八分，六曰行書，七曰飛白，八曰草書。其餘諸體，以類相從。爲得之。然以八分、行書、飛白各自爲變，蓋不知文字之大變也。

其人亡，其書存，古今一致，作者十有三人焉。

謂蒼頡、夏禹、史籀、孔子、程邈、蔡邕、張芝、鍾繇、王羲之、李陽冰、張旭、顏真卿、蔡襄也。李斯以得罪名教，故黜之。嗚呼，自書契以來，傳記所載，能書者不少，而《衍極》之所取者止此，不有卓識，其能然乎！

予生千載之下，每覽昔人殘銘斷碣，未嘗不爲之欷歔而三歎也。在昔結繩之政

始分，龍、穗之章中輟。

太皞之時，龍馬負圖，出於滎河，帝則之，畫八卦，以龍紀
六書，於是始有龍書，左氏曰「太皞氏以龍紀，故爲龍師而龍名」是也。乃命飛龍朱襄氏造
末耜，教民稼穡，感上黨羊頭山生嘉禾，一本八穗，帝異之，作穗書。神農氏始爲

於是蒼史氏出，仰觀俯察，以造六書。通天地之幽秘，爲百王之憲章。非天下之

至精，其孰能與於此！

蒼史，黃帝之史蒼頡也，亦曰皇頡。姓侯剛氏，首四目，通於神明，仰觀奎星屈曲
之象，俯察龜文鳥跡之奇，博采衆美，與沮誦廣伏犧之文，造六書，是爲古文。其塚
在馮翊彭衙利陽亭南道旁，學書者祭之不絕。北海亦有蒼頡藏書臺，人得其書，莫
之能識。秦李斯識其八字，曰「上天作命，皇辟迭王」。漢叔孫通識其十二字。今法
帖中有二十八字云。○按「造六書」三字原本誤作正文，今改正。

若稽古大禹，既平水土，鑄鼎象物，勒銘告成，而功被萬世。

禹命九牧貢金，鑄九鼎，象神姦，使民知備，故有象鐘鼎形書。勒銘於天下名山

大川，韓文公所謂《岣嶁山碑》，其一也。今廬山紫霄峰上有禹鑿石繫舟之所，磨崖爲碑，皆科斗文字，隱隱可見。張懷瓘曰：「向在翰林，見古銅鐘二，高兩尺許，有古文二百餘字，紀夏禹功績，皆紫金鈿，似大篆，神采驚異。又有雕戈銘六字，鉤帶銘三十三字，皆鈿紫金爲文，讀之不能盡曉。」薛尚功諸人以爲夏禹時書。法帖亦有禹書十二字。

三代之末，周籀蔚有奇秀，篆、隸攸祖。

籀，周宣王柱下史也。損益古文，或同或異，加之銛利鉤殺，自然機發，爲大篆十五篇。以其名顯，故謂之籀書。以其官名，故《漢書》謂之史書。以別小篆，故謂之大篆。

甄豐六書，二曰奇字，即古文而異者，蓋籀書也。法帖中有其跡。

孔子采摭舊作，緣飾篆文，天授其靈，創物垂則。

六經之文，遭秦焚滅，故世不可復見。魯恭王壞孔子舊宅，於壁中得《古文尚書》及《傳》《論語》《孝經》，皆科斗文字，蓋仲尼門人所錄。今孔子書傳於世者，比干盤銘、季札墓碣、法帖所載十二字。比干墓在衛州汲縣，開元中游武之奇耕地得銅盤，有文曰：「左林右泉，後岡前道，萬世之寧，茲焉是寶。」乃比干墓銘也。季札

碑曰：「嗚呼，有吳延陵季子之墓。」與古文異，而跡類大篆，在潤州延陵鎮吳季子冢廟。歷代綿遠，其文殘缺，人勞應命，石遂堙埋。開元中，玄宗敕殷仲容模榻其本。

大曆十四年，潤州刺史蕭定重刊於石。

呂政暴興，天人之道壞，亂極矣。李斯者，適際其時，陶誕偃仰， <small>按，四字未詳，疑誤。</small>

專名擅作，悉燔舊章，天下行秦篆矣。

李斯，上蔡人。相秦始皇滅六國。參古文，復篆籀書，頗加省改，作小篆，著《蒼頡篇》九章，世謂之玉箸篆。始皇上鄒嶧山，議刻石頌秦德，及二世諸碑是也。初，周末諸侯交爭，七國分裂，文字異形，莫相統紀。始皇一天下，李斯欲專其名，乃奏同之，而罷其不與秦文合者，獨存大篆兼行。又奏始皇，謂史官非秦記、非博士官所職，天下敢有藏《詩》、《書》、百家語者，悉詣守尉燒之；有敢偶語《詩》《書》者棄市；以古非今者族。令下三日不燒，黥爲城旦。所不去者，醫藥、卜筮、種樹之書。尋又使御史悉案問諸生，轉相告引，始皇乃除犯禁者四百六十餘人，皆坑之咸陽。

程邈亦參定篆文，增衍隸佐，趨時便宜。

程邈，字元岑，下邽人，與李斯等參定篆文。後得罪始皇，幽繫雲陽獄。邈於獄

中覃思十年，變易大、小篆，爲隸書三千字，奏之。始皇出之，以爲御史。又同時上谷王次仲，亦增廣隸書。班固謂起於官獄多事，苟趨簡易，而無點畫俯仰之勢，爲其徒隸所作，故曰隸書，亦曰佐書。漢建初中，以隸書爲楷法，言其字方於八分有模楷也。

蔡邕鴻都《石經》，爲今古不刊之典，張芝、鍾繇咸得其道。

蔡邕，字伯喈，東漢陳留圉人。官至左中郎將。善大、小篆，隸，八分，飛白。初入嵩山學書，於石室中得素書，八角垂芒，頗似篆，寫史籀，李斯用筆勢。邕得之讀誦三年，遂通其理。又采曹喜之法。初，秦時王次仲以古書方廣少波，飾隸爲八分，邕祖述之，筆訣尤妙。嘗居一室不寐，忽然一客，厥狀甚異，授以九勢，言訖而没。故邕用筆特異，當時善書者膺服之。獻帝時爲郎中，讎書東觀，奏正定經籍。邕乃八分書丹，刻於太學，碑凡四十六，後人咸取正焉。

伯英聖於一筆書。

伯英，張芝字，東漢敦煌酒泉人。以有道徵，不至。善隸、行、草，又妙於作筆。初，漢元帝時，黃門令史游作《急就章》一篇，解散隸

體粗書之，損隸之規矩，存字之梗概。本草創之義，謂之草書；以別今草，故謂之章草。杜度、崔瑗并善之。杜氏傑有氣力而微瘦，崔氏清潤而工妙不及伯英。重以省繁，飾之銛利，加之奮逸，首出常倫，又出意作今草書。其草書《急就章》，皆一筆而成，氣脈通達，行首之字往往繼其前行。家之衣帛，書而後染。臨池學書，水爲之黑。

元常神妙於銘石。

元常，鍾繇字，魏穎川長社人。官至太傅。師胡昭學書，十六年不窺園。見張芝《筆心》，遂作《筆骨論》。又從劉德昇入抱犢山學書。後與魏太祖、邯鄲淳、韋誕、孫子荊、關枇杷議用筆。因見蔡邕筆法於誕，苦求不與，痛恨嘔血，太祖以五靈丹救之。誕死，繇令人發其墓，遂得蔡氏法，一一從其消息。繇書有三體：一曰銘石，謂正書；二曰章程，謂八分；三曰行狎，謂行書。三體皆世所推。自言最妙者八分，有隼尾之勢。然其真書絕世，剛柔備焉，點畫之間，多有異趣，可謂幽深無際，古雅有餘，秦漢以來，一人而已。

王羲之有高人之才，一發新韻，晉宋能人，莫敢讎擬。

義之，字逸少。晉人。爲右將軍、會稽内史，稱疾去，於父母墓自誓，終身不仕。

贈金紫光禄大夫，加常侍。義之善小篆、隸、行、草、八分、飛白。七歲能書，年十二

於父曠枕中見衛夫人所傳蔡邕筆法，竊而讀之，書遂大進。衛夫人見之流涕曰：此

子必蔽吾書名。義之後學李斯、曹喜篆，蔡邕石經，梁鵠八分，鍾繇等書，張旭華嶽

碑，始知學衛夫人徒費日月。又言，自於山谷中臨學鍾氏及張芝正書，草書廿餘年，

竹葉、樹皮、山石之上及板木等不可知數，至於素紙、箋穀、藤紙，或反覆書之，盡心

精作，得意轉深，有言所不能盡者。子獻之，繼其學，與父齊名。姜氏曰：「右軍書

成，而漢、魏、西晉之風盡廢。右軍固新奇可喜，而古法之廢，實自右軍始，亦可

恨也。」

李陽冰魚陵反。作筆陵反，**非生於中唐，獨蹈孔軌，潛心改作，過於秦斯。**

李陽冰，字少温，趙郡人。官至將作監。初學李斯《嶧山碑》，及見仲尼書，開闔

變化，如虎如龍，勁利豪爽，風行雨集，遂極其妙。識者謂爲蒼頡後身。大曆初，灑

上人耕地得石函，中有絹素古文科斗《孝經》，凡二十章。初傳李白，白授陽冰，盡通

其法。嘗上李大夫曰：「陽冰志在古篆，殆三十年，見前人遺跡，美即美矣，惜其點畫

但偏旁摹刻而已。常痛孔壁遺文，汲塚舊簡，年代浸遠，謬誤遂多。天將未喪斯文，故小子得篆籀之宗旨，誠欲刻石作篆，備書《六經》，六於明堂，號曰《大唐石經》，使百代之後，無所損益，死無恨矣。」

張旭天分極深，渾然無跡。

張旭，字伯高，蘇州吳人。仕唐爲右率府長史。嗜酒，善楷、隸，尤工草書。每大醉，叫呼狂走，乃下筆，或以頭濡墨而書，既醒自視，以爲神異不可復得也。自言始見公主擔夫爭路而得其意，又聞鼓吹而得其法，又觀公孫大娘舞劍器而得其神。旭嘗與裴旻、吳道子相遇於洛下，各陳其能。裴舞劍一曲，張草書一壁，吳畫一壁，時人以爲一日獲睹三絕。唐文宗詔以李白歌詩、裴旻劍舞、張旭草書爲三絕。

顏真卿含宏光大，爲書統宗，其氣象足以儀表衰俗。

顏真卿，字清臣，琅邪臨沂人。師古五世從孫。仕唐爲尚書右丞，封魯公，贈太師。善楷書、行草。蓋古書法，晉唐以降，日趨姿媚，至徐、沈輩，幾於掃地矣。而魯公蔚然雄厚，獨雅有先秦科斗籀隸之遺意焉。

五代而宋，奔馳崩潰，靡所底止。

初，蔡邕得書法於嵩山，以授崔寔及其女琰，張芝之徒咸受業焉。魏初韋誕得之，秘而不傳。鍾繇令人掘韋誕墓，得蔡氏法，將死，授其子會。宋翼，繇之甥也，學書於繇，繇弗告也。晉太康中，有人破鍾公塚，翼始得之。魏晉間，衛氏三世能書。衛覬與其子瓘及見胡昭、韋誕、鍾繇。瓘及子恆俱學於張芝。恆從妹衛夫人親受於蔡琰。衛與王世爲中表，故羲之父曠得之。曠以授羲之，羲之傳其子獻之及王濛之子修。故諸王世傳家法。獻之傳其甥羊欣，欣傳王僧虔，僧虔傳蕭子雲。晉宋而下，能者頗多，其流皆出於二王也。隋釋智永，羲之九世孫也，頗能傳其學，又親受法於子雲。虞世南親見永師，故其法復傳於唐焉。歐陽詢得於世南。褚遂良親師歐陽。或云虞、褚同師史陵。陵，隋人也。歐陽詢傳陸柬之。柬之及見永師，又世南之甥也。陸傳子彥遠，彥遠傳張旭。彥遠，張之舅也。旭又得褚遂良餘論，以授顏真卿、李陽冰、徐浩、韓滉、鄔彤、魏仲犀、韋玩、崔邈等二十三人。釋懷素聞於鄔彤，柳公權亦得之，其流實出永師也。徐浩傳子璹及皇甫閱。崔邈傳褚長文。韓方明受法於璹及邈。皇甫閱傳柳宗元、劉禹錫、楊歸厚。歸厚傳侄緯。緯傳權審、張叢、崔弘裕。弘裕，禹錫外孫也。弘裕傳盧潘，潘傳穎，穎傳崔紓。柳宗元傳房直溫。有

劉墉者，亦得一鱗半甲。歐陽永叔曰：「余嘗與蔡君謨論書，以謂書之盛，莫盛於唐；書之廢，莫甚於今。余之所錄，如于頔、高駢，下至楷書手陳遊瓌等，皆有之。蓋唐之武夫悍將暨楷書手輩，字皆可愛。今文儒之盛，其書屈指可數者，無三四人爾。」

蔡襄毅然獨起，可謂間世豪傑之士也。

蔡襄，宋仁宗賜字曰君謨。興化人。官至端明殿學士，諡忠惠。善隷、楷、飛草、行草。嘗言鍾、王、索靖法相近，張芝又離爲一法。今書有規矩者，本王、索。其雄逸不常者，本張也。初，蔡邕待詔鴻都門，見役人以堊帚成字，悦而作飛白書。君謨祖述，以散筆作草，謂之散草，亦曰飛草。自言每落筆爲飛草，但覺煙雲龍蛇，隨手運轉，奔騰上下，殊可駭愕。靜而觀之，神情歡欣，亦復可喜。宋徽宗曰：「蔡君謨書，包藏法度，停蓄鋒銳，宋之魯公也。」蘇子瞻曰：「君謨天資既高，積學深至，心手相應，變化不窮，爲宋朝第一。」

嗚呼，書其難哉，書其難哉。文籍之生久矣，能書者何闊稀焉。蓋夫人能書也，吾求其能於夫人者，是以難也。今予得其人而不表章之，使來者知所取則，以至乎

書道之妙，予則有罪也。厥今區夏同文，奎壁有爛，異能間作，黼黻皇猷，三代以還，莫此爲盛。大比之制已興，保氏之教必立。

《周官》大司徒，以鄉三物教萬民而賓興之。一曰六德：知、仁、聖、義、中、和。二曰六行：孝、友、睦、姻、任、恤。三曰六藝：禮、樂、射、御、書、數。鄉大夫以歲時入其書，三年則大比，考其德行道藝而興賢者能者。保氏掌養國子，以道教之六藝：一曰五禮，二曰六樂，三曰五射，四曰五御，五曰六書，六曰九數。

草茅論著，或者有取焉爾。

衍極卷之二

書要篇

六書之要，其諧聲乎？聲原於虛而妙於物。言者聲之宣也，書者聲之寄也。飛龍肇音，淠哉閟乎，其罔聞也。

六書，一曰象形，二曰指事，三曰會意，四曰諧聲，五曰假借，六曰轉注。「飛龍」見上篇注。

夾漈山人嘗是正之，有音無文者多矣。

夾漈姓鄭名樵，字漁仲，興化人，鄭回溪之諸父也。隱於夾漈山，著書十類，凡五十種千餘卷，六經各有傳，備載先生所著書目。今子經家藏又有《易說》《正隆官制》《養生》等略十餘種，皆書目所未載者。宋南渡初，先生以布衣召對，上所著於官，詔藏之秘省。命以官，不拜，乞還山。令所在給筆札。著《通志》，三年然後成就，總

二百卷。内有《六書》《七音》《金石》等二十略。其《七音》敘曰：「漢人課籀隸，始為字書，以通文字之學。江左競風騷，始為韻書，以通聲音之學。然漢儒識文字而不識子母，則失制字之旨。江左之儒識四聲而不識七音，則失立韻之源。獨體為文，合體為字。漢儒知有《說文解字》，而不知文有子母。生子為母，從母為子，子母不分，所以失制字之旨。四聲為經，七音為緯。江左之儒縱有平、上、去、入為四聲，而不知衡有宮、商、角、徵、羽、半徵、半商為七音。縱成經，衡成緯，經緯不交，所以失立韻之源。七音之韻，起自西域，流入諸夏。梵僧欲以其教傳之天下，故為此書。雖重百譯之遠，一字不通之處，而音義可傳。華僧從而定之，以三十六字為之母，重輕清濁，不失其倫，天地萬物之音，備於此矣。雖鶴唳風聲，雞鳴狗吠，雷霆驚天、蚊虻過耳，皆可譯也，況人言乎。臣初得《七音韻鑒》，一唱三歎。胡僧有此妙義，而儒者未之聞。及乎研究制字，然後知皇頡、史籀之書已具七音之作，先儒不得其傳耳。今作《諧聲圖》，以明古人制字通七音之妙。又述內外轉圖，以明胡僧立韻得經緯之全。雖七音一呼而聚，四聲不召自來，此其粗淺者耳。至其紐躡杳冥，盤旋寥廓，非心樂洞融天籟，通乎造化者，不能造其梱也。」

皇元國書，重啟人文諧聲之義，實綜乎五。

蒙古書具六書之義，而以諧聲爲主也。

雖古之三皇龍書、穗書、雲、人諸作，蔑以加諸，猗與休哉！「商之倒薤，周之虎書、魚書，具象形邪？」

問商周書。

曰夷考禽書龜鸞諸體，不過象物而作也。

龍穗，見上篇注。雲書，黃帝之世，卿云常見，因爲雲書，以雲紀官，故爲雲師而雲名。又遊扈水之上，靈龜負圖而至，帝嘉其應，作龜書。或曰唐堯時外國進一巨龜，背闊三尺，上有科斗文，記開闢以來，堯命作龜曆焉。又云洛龜負圖，禹觀而得九疇之文。鸞鳳書，少皞之立也，鳳鳥適至，故紀於鳥，爲鳥師而鳥名。其文章衣服皆取以爲象，故有鸞鳳書。自顓頊以來，不能紀遠，乃紀於近爲民師，而命以民事，其車服書契有仙人之形，因爲人書。或云帝嚳高辛氏所製。李斯善辨文字，改爲篆書，謂之仙人篆。科斗書者出於古文，因科斗之名，又飾之以形，不知所起，或云顓頊高陽氏所製。鐘鼎書，夏禹作。倒薤書，商湯之師務光避天下於清泠之淵，植薤

而食，輕風時至，見其積葉交偃，而爲倒薤書。王愔曰：「倒薤書，小篆法也。」或云漢曹喜爲之，蓋古法，喜以小篆書之也。當文王時，周家忠厚，仁及草木。虎書、禽書、魚書，皆史佚所作。佚，文王之史，歷事武王、成王。於是佚錯綜其體，而作虎書。又鸞驚鳴於岐，赤雀集於户，馴於靈囿，不踐生草。佚乃并狀鳥瑞，而作禽書。及武王伐紂，師渡孟津，白魚入於王舟，王取以燎。時，火流於王屋，化爲烏。佚又作魚書，體魚之首爲乙，尾爲丙，以紀其瑞焉。麒麟書，魯哀公十四年春，西狩獲麟，孔子作《春秋》，絕筆於獲麟。弟子作書，以申素王之瑞。轉宿篆，宋景公時熒惑躔於宋野，景公懼而修德，熒惑退舍，國富民康。於是司馬子韋作轉宿篆，象蓮花未開形。蠶書，魯秋胡子遠宦，三年不歸，其妻幽居懷思，因玩蠶而作。芝英書，初六國時各以異體僭爲符信，而芝英書興焉。秦焚典籍，其文遂滅。至漢武帝時，產靈芝於宣房，既作芝房之歌，又述其事，而作此書。氣候直時書，漢司馬相如妙辨六律，測尋二氣，采日辰之氣，屈伸其體，升降其勢，象四時之氣，爲之興降象形焉。又後漢東陽公徐安子，搜諸史籍，得十二時書，皆象神形也。蛇書，魯人唐綜當漢魏之交，夢蛇繞身，寤而狀之。瑞華書，南齊武帝於永平二

年春二月，睹落英茂木而作此書，爲辭紀之。黃門侍郎何胤明於圖緯以爲木德之瑞，纂其辭，藏之王府。凡若此類，皆象形書。按「又飾之以形」上，《墨藪》有「因科斗之名」五字，原本脱去，今增入。

曰孔壁舊書，皆科斗文字，佳城之文，獨顯於世。

問孔壁書。見上篇注。佳城文，前漢夏侯嬰掘地得石椁，有銘，以示叔孫通，通曰科斗書也。其文曰：「佳城鬱鬱，三千年見白日，嗟乎滕公居此室。」

曰古文雜用籀體，非一於科斗也。

蒼頡之初，龍、穗書專行於世，其文章簡要，書用一體。史籀既修篆之後，雲鸞等作，皆未嘗廢。然文字日繁，必錯綜雜體而書之。或有專體如佳城文之比，皆非連篇累簡，故可以存古不變。至若孔壁之六經，其辭不可謂不多矣，豈得專以科斗書書之。《書序》曰於壁中得古文《尚書》及《傳》《論語》《孝經》，皆科斗文字者，蓋史籀之書，秦尚兼行。獨古文廢已久，時人罕知，間有一二科斗文，尤爲難辨。舉其所難，故總而謂之，皆科斗文字耳。

蓋古文有填書、麒麟、鐘鼎。

古文之别十七，曰龍，曰穗，曰龜，曰雲，曰鸞鳳，曰人，曰科斗，曰鐘鼎，曰倒薤，曰虎，曰禽，曰魚，曰麒麟。并見上注。曰填書，周媒氏以仲春之月，判合男女，以書納采之文。魏文帝使韋誕以題芳林苑中樓觀。晉王廙、王隱并好之。隱以爲字間滿密，故謂之填書。曰金錯書，古之泉銘也。或云以銘金石，故謂金錯。梁劉之遴好古，在荆州聚古器數百種，有一器似甌，可容一斛，上有金錯字，時人無能識者。曰霹靂書，唐開元中，漳、泉分界，兩訟不均，臺省不能斷。俄而雷雨霹靂，崖壁中裂，所争之地，拓爲一徑。中有古文篆六行，貞元中李協辨之曰：「漳泉兩州，分地不平。永安龍溪，山高水清。千年不惑，萬古作程。」又泉州南山有潭，元和中雷霆劈石壁，鑿成文字，人無識者。或寫以示韓愈，愈曰：「科斗書也。」其文曰：「詔赤黑，示之鯉魚，天公車殺人。壬癸，神書急急。」蓋帝命戮蛟螭之辭。曰天竺書，梵土所作。顏師古云：「西域胡僧能以十四字貫一切音，文省而義廣，謂之婆羅門書。」

篆有垂露、複書、雜體。

篆書之别十五。曰尚方大篆，籀書也。曰複篆，亦籀所作，因大篆而重複之，其法類夏篆，漢武帝以題建章鳳闕。曰殳書，伯氏所職，文記笏，武記殳，因而製之銘，

周時作。曰傳信鳥書，六國時書節爲信，象鳥首也。亦曰蟲書。曰刻符書，鳥首雲脚，李斯、趙高并善之，用題印璽。曰署書，秦之八體書也，蕭何以題蒼龍、白虎二闕。曰鶴頭書，曰偃波書，俱詔板所用。漢則謂之尺一簡，仿佛鶴頭，故名鶴頭書。其偃波書，即詔板下鶴頭纖亂者也，狀若連波，故謂之偃波。曰蚊脚書，尚書詔板用之，其字體側纖垂下，有似蚊脚。曰轉宿篆，曰蠶書，曰芝英書，曰氣候直時書，曰蛇書，見上注。小篆之別十一。曰玉筯篆，秦小篆也，李斯等作。曰細篆，亦斯摹始皇碑序字也。曰仙人篆，李斯改人書而作。曰小篆，漢武帝汾陰得鼎所作也。曰薤葉篆，曰垂露篆，曰懸針篆，并漢曹喜體。喜小篆垂枝濃直，名薤葉。其書本古法，商務光所作，喜以小篆書之。垂露篆，以書章表，謂其點綴如輕露之垂。懸針篆，以題五經篇目，其勢有若針鋒。王愔曰：垂露書如懸針，而勢不遒勁，婀娜若濃露之垂。懸針字必垂畫細末，纖直如針。曰纓絡篆，漢劉德昇觀星象而作。曰柳葉篆，晉衛瓘作。曰外國胡書，阿馬鬼魅王之所授也，其形似小篆。此特其一耳，若夫四海九州之外，外國甚多，言語殊俗，其書亦異。朝於中國，或累譯而後通，則各自爲體，與小篆絕不侔矣。

隸之八分變而飛白、行草。

隸書之別十三。曰古隸，程邈、王次仲作。曰今隸，亦曰正書，出於古隸。鍾繇、衛瓘習之，頗有異體。鍾繇謂之銘石。羲、獻復變新奇，故別爲今隸書，謂之楷法，而隸、楷分矣。曰八分，王次仲作，蔡邕述之。蔡琰言：「臣父造八分書，割程隸字八分取二分，去李小篆二分取八分。」又曰「皆似『八』字，勢有偃波。」郭忠恕曰：「蔡邕以八體之後，又分爲此法。」蔡希綜曰「王次仲以楷法局促，更引而伸之，爲八字三分。」張懷瓘曰：「後學益務高深，漸若八字分散，故曰八分。」鍾繇謂之章程書。愚按，程邈作隸，王次仲廣之。王次仲造八分，蔡邕述之。在秦漢時，分隸已兼有矣。隸法雖自秦始，蓋取其簡易，施之徒隸，以便文書之用，未有點畫俯仰之勢。故此書終西京之世，鼎彝碑碣皆罕用之。東漢和帝時，賈魴以隸字寫三《蒼》，隸法始廣，而八分兼行，至蔡邕，則銘刻多分書矣。建初中，以隸書爲楷法，本一書而二名。鍾、王變體，始有古隸、今隸之分，則隸、楷別爲二書。夫以古法爲隸，今法爲楷可也。隋唐以降，古法盡廢，遂指八分爲古隸，可乎？今之言漢字者則謂之隸，言唐字者則謂之分，其書體則一，不知何以爲別。蓋漢有隸分，唐有分楷，分之不可爲隸，猶

楷之不可爲分也。程邈隸書，法帖中有其跡。西漢惟建平郫縣碑是隸古法，學者觀之，當自悟耳。曰飛白，蔡邕所作。王隱、王愔幷云「飛白」。本是宮殿題署，勢既徑大，文字且輕微不滿，名爲飛白。王僧虔曰：「飛白，八分之輕者。」蓋全用楷法。古法飛少白多，其體猶拘八分。自梁蕭子雲變而飛多白少。子雲又作小篆飛白，嘗書「蕭」字於臺城佛舍，唐張誌匿歸於洛，命曰蕭齋。又庾元威百體書中，行草俱有飛白，其書無傳。至宋仁宗飛白秀蔚雄邁，一還古法。曰散隸，晉衛恒祖述飛白而造，開張隸體，微露其白，拘束於飛白，蕭散於隸書。宋蔡襄復作飛草，亦曰散草，極其精妙，有風雲變化之勢。曰神書，晉太元中，豫章有女巫神降之，能空中與人言，多驗，其書類飛白而不真，筆勢遒勁，莫能傳學，或云仙人吳猛作也。曰行書，正之小變也。後漢劉德昇所作。鍾繇謂之行狎，務從簡易，相間流行。至王獻之，又傍出二體，非草非真，離方遁圓，處乎季孟之間，兼真謂之真行，帶行謂之行草。虞世南云：「行草之跡，如空中游絲，斷而復續。」又曰：「行書者，若轉輪之義，行而不滯。」曰龍爪書，王羲之遊天台，還至會稽，夕上洞庭，題柱爲一「飛」字，有龍爪之形，後人因之，遂稱龍爪書。曰虎爪書，王僧虔擬龍爪而作，以龍爪形用縈婉，

似有流溺之患，因加棱角，爲虎爪之勢。摯虞《決録》注云：「尚書臺召人用虎爪書，告下用偃波書，皆不可卒學，以防詐僞。」曰花草書，河東山胤所作。曰雲霞書，未詳所出。曰反左書，梁東宮學士孔敬通作。當時坐上酬答，無有識者，庾元規見而識之，遂呼爲衆中清閒法。草書之別四：曰章草，史遊作。又晉以後有鳳尾諾，亦出於章草。唐人不知所出，有老僧善讀書，太常博士嚴厚本問之，僧云前代帝王各有僚吏，箋啓上陳本府，旨爲可行，是批鳳尾諾之意，取其爲羽族之長。始於晉元帝批焉。周越云，元帝初執謙，凡諸侯箋奏，批之曰「諾」，皆「若」字也。按，章草變法，「若」字有尾，故曰「鳳尾諾」。曰一筆書，張芝臨池所製，其倚伏有循環之趣。後世又有遊絲草者，蓋此書之巧變也。法而作，蓋草書之帶行者，亦相間書之。或云起於屈原，楚懷王令條國典，因爲槁草，故取名耳。又云：董仲舒言災異，槁草未上，主父偃竊而奏之。皆非也。曰今草，即二王所尚者。按，蔡希悰《宋史》作「希綜」。蕭齋，係唐李約事，今作張謐，未詳。

草本隸，隸本篆，篆出於籀，籀始於古文，皆體於自然，毈法天地。

鄭肯亭《包蒙》曰：「書之由來尚矣。《韓詩》以爲，自古封太山、禪梁父者，萬有

餘家，仲尼不能盡識。而管子亦謂古封太山七十二家，夷吾所識十有二焉。嘗考太古之初，爲君長者以奉天事神爲務，而略於人事。且風俗淳樸，書契罕用。有巢、無懷，事蹟蓋亦難觀焉。」由此推之，自蒼頡古文變而爲篆、隸、八分、行、草，皆形勢之相生，天理之自然，非出於一人之智。雖朱、蒼不能無所本，況籀篆諸家乎？

問書之變。

曰漢世遠步，晋唐至宋，滋弗逮矣。

指隸、古、八分而言也。

蒼、夏之跡遠矣，幣刀鼎鬲 郎擊反 **，世復寡傳。**

蒼頡、夏禹字見《法帖》《歷代款識》諸刻。　幣刀，古之泉貨也。曰幣，曰金，曰刀，曰布，曰圜法等，各有名勒其上，若太昊氏金尊、盧氏幣等，見《通志》《泉式》等書。　鼎鬲者，三代以前器用，必有款識，或書銘以爲戒、盤、盂、尊、彝之類皆是也。湯之盤銘曰「苟日新，日日新，又日新」。若武王諸器銘、正考父鼎銘，見經傳。　餘見《博古圖》。

衍極

二四

贊皇石刻，其非西周乎。

贊皇山有「吉日癸巳」四字。《穆天子傳》云：「登贊皇以望臨城，置壇此山。」「癸巳」，志其日也。慶曆中，趙郡守鑿山取石，龕於州廨。宣和間，詔移入禁中。今觀其字畫新奇，往往類近體，兼其來歷他無所考，獨於《穆天子傳》載之，其不足據明矣。

《詛楚》，其興於近代乎。

歐陽永叔曰：「秦祀巫咸神文，今流俗謂之《詛楚文》者，以其言楚王熊相之罪也。」《史記》世家，楚自成王以後有熊疑、熊良夫、熊商、熊槐、熊元而無熊相。詛文言穆公與成王盟好，而後云倍十八世之詛盟，則秦自穆公十八世爲惠文王也。又按《秦本紀》與《楚世家》，自楚平王娶婦於秦，其後累世不以兵交，至宣王熊良夫時，秦始侵楚。及惠文王時，與楚懷王熊槐屢相攻伐，則秦所詛者是懷王也。但《史記》以爲熊槐者，失之爾。「槐」「相」二字相近，蓋轉寫之誤，當從詛文石刻，以「相」爲正。又有祀朝那湫文，其文與此同。趙德夫曰：「秦《詛楚文》，余家所藏凡有三本。其一祀巫咸，舊在鳳翔府廨，今歸御府，此本是也。其一祀大沈久湫，藏於南京蔡氏。

其一祀亞駝，藏於洛陽劉氏。」

石鼓、泰山碑，暨於兩京遺書舊畫，學者不可不慨於豔反觀焉。 語見《天

五篇》。泰山碑，按《史記》秦始皇東行郡縣，上鄒嶧山，立石，與魯諸生議刻石頌秦

德，議封禪望祭山川，乃遂上泰山，立石封祠祀。又作琅邪臺，登之罘，及東觀之碣

石，東上會稽，咸刻石頌秦德，凡六處七碑。二世曰，金石刻盡始皇帝所爲也，今襲

號而金石刻不稱始皇帝，其於久遠也，如後嗣爲之者，不稱成功盛德。李斯等請具

刻二世詔書其旁以別之，其文與篆皆斯筆。蘇子瞻曰：「秦雖無道，然所立有絶人

者。文字之工，世亦莫及，皆不可廢。後有君子，得以覽觀焉。」兩京，東西漢也。鄭

夾漈曰：「方册者，古人之語言。款識者，古人之面貌。三代而上，惟勒鼎彝。秦人

始大其制而用石鼓，始皇欲詳其文而用豐碑。自秦迄今，惟用石刻。」

問《黄庭》。

「《黄庭》謂非右軍，其誰作邪？」

曰永僧、徐浩輩亂之也。

按晋史，王羲之性愛鵝，山陰道士養白鵝，羲之求市。道士云，爲寫《道德經》，當舉群相贈。羲之欣然寫畢，籠鵝而歸。虞龢《論書表》亦言，羲之爲養鵝道士寫《河上公老子》。而後世訛謬相承，遂以爲《黃庭經》。蓋亦李太白送賀監詩誤云「山陰道士如相見，應寫黃庭換白鵝」始也。又按，陶隱居《與梁武帝啟》云：「逸少有名之跡，不過數首，《黃庭》《勸進》《告誓》等，不審猶有存否。」則右軍書《黃庭》，自梁以來世已罕見矣。張懷瓘《書斷》載，羲之於山陰寫《黃庭經》，初亦未嘗以爲博鵝也。永僧，隋智永也。義之七世孫。善楷書、行草。嘗於閣上臨書三十年，業成方下，求書者如市，所居戶限爲之穿穴，乃用鐵葉裹之。退筆成塚。徐浩，字季海，唐越州人。爲中書舍人。善真行書，撰《古跡記》。

《樂毅論》舊本希見於世，宋初王侍書別寫混之。

《樂毅論》，魏夏侯玄著。王右軍書之，留意運工，特盡神妙。其間誤兩字，不欲點除，遂雌黃治定，然後用筆。嘗謂人曰：「我書《樂毅論》有君子之風，寫《道德經》有神仙之態。」智永曰，《樂毅論》正書第一。梁世模出，天下珍之。自蕭子雲、阮研之徒，莫不臨學。陳天嘉中，有得其真跡以獻文帝，後屬餘杭公主，陳世諸王莫能求

之。唐太宗追尋累載方得。貞觀十二年，奉敕出《樂毅論》真跡，令直弘文館馮承素模，賜長孫無忌、房玄齡、高士廉、侯君集、魏徵、楊師道六人。後安樂公主與朝貴分內庫圖書，《樂毅論》太平公主得之，常以織成錦袋，盛置竹箱中。及籍沒，有咸陽老嫗竊於袖中，州吏奔逐，懼而投之竈下，遂為灰燼。世所傳有搨石本，卷末列朱异、沈熾文、滿騫、徐僧權押名，及唐文皇手批敕字。又周越家藏李後主搨本，跋尾云太宗賜高士廉，并集賢院印，與石本相類，後失之。又按，高紳嘗於秣陵井中得一石本，先缺其一角，所存三百餘字。皇祐中，紳之子安世為錢塘主簿，石又斷缺，末後獨有一「海」字。或見其石，以為玄玉，安世以火試之，遂破為數段，乃以鐵束之。石蓋礎石，堅瑩似玉而畏火。安世死，其子弟以石質錢於富人家，因失火，遂焚其石。或云尚存，元祐間故郎官趙辣嘗挈石隨行，已斷裂，用木匣貯之。又據沈存中云，舊傳《樂毅論》乃義之書丹於石，其他皆紙素所傳。唐太宗哀聚二王墨跡，惟《樂毅論》是石本，其後隨葬入昭陵。朱梁時，耀州節度使溫韜發昭陵得之，復傳人間。或云公主以偽本易之，元不曾入壙。宋朝藏高紳學士家，蓋石斷軼其半者。字清勁有法。後有重刻此本，摹傳失真多矣。其完美者，全無古意。王侍書名著，善草隸，尤

工臨學諸書。初，翰林學士院自五代以來，兵難相繼，待詔以院體相傳，字勢輕弱無法，凡詔令碑刻皆不足觀。宋太宗留心翰墨，摹求善書，許自言於公車。置御書院，選善書者七人補翰林待詔，各賜緋魚袋、錢十萬，并兼御書院祇候，更配宿兩院，餘者以次補外。自是內署書詔，筆體一變，燦然可觀。首得蜀人王著，即召爲御書院祇候，遷翰林侍書，後官至殿中侍御史，賜金紫。

《洛神賦》，亦後人托獻之而間行之。

《洛神賦》，魏曹植作，有小楷石本行於世，相傳爲王獻之書。獻之字子敬，羲之季子，爲晉中書令。工草、隸、八分、飛白。

《墓田丙舍》，其鍾太尉之懿乎？

《墓田丙舍帖》，鍾繇書，今見於世者，臨本也。

《霜寒》數帖，其王會稽之奧乎？

陶隱居曰：逸少自吳興以前諸書猶未爲稱，從失郡告靈不仕以後，略不復自書，皆從史一人代筆。世人不能別，見其緩異，呼爲末年書。逸少没後，子敬年十七八，全仿此人書，故遂與此人相似。凡厥好跡，皆向會稽永和十許年中者。《霜寒帖》，

二九

右軍書也。

李陽冰《庶子泉銘》、怡亭石刻，二世詔無是過也。

《庶子泉銘》，李陽冰撰并書，在滁州。其泉昔爲溪流，後爲山僧填爲平地，架屋於上，今存者一大井爾。怡亭在武昌江水中小島上，武昌人謂其地爲吳王散花灘。亭裴鶠造，李陽冰銘而篆之。裴蚪銘，李莒八分書，刻於島石。常爲江水所没，故世罕傳。二世詔，見上注。

《浯溪碑》雅厚雄深，森嚴於《瘞鶴》、《萬安記》其裔苗乎？

《浯溪碑》在永州祁陽縣。唐安祿山反，明皇幸蜀。肅宗中興，元結撰《頌》，顏真卿書，磨崖石而刻之。《瘞鶴銘》題云華陽真逸撰，在焦山之足，常爲江水所没，好事者伺水退而摹之，往往秖得其數句。《潤州圖經》以爲王羲之書。或曰，華陽真逸，顧況號也。蔡君謨曰，《瘞鶴文》非逸少字。東漢末多善書，惟隸最盛，至於晉魏之分，南北差異，鍾、王楷法爲世所尚。元魏間盡習隸法，自隋平陳，中國多以楷隸相參。《瘞鶴文》有楷、隸筆，當隋代書。曹士冕曰：「焦山《瘞鶴銘》，筆法之妙，爲書家冠冕。」前輩慕其字而不知其人，或以爲逸少，或以爲顧況，最後雲林子以爲華

陽隱居陶弘景。及以句曲所隱居《朱陽館帖》參校，然後衆疑釋然。長睿之鑒賞，可謂精矣。《萬安記》，泉州洛陽橋碑也。橋在城東二十里，其長三千六百尺，名曰萬安渡石橋。皇祐五年蔡襄造，爲文自書以紀之。

《郎官廳壁序》《祭濠州文》《末年告身》同出一軌。

《郎官廳壁序》，朝散大夫、行右司員外郎陳九言撰，吳郡張旭書。在長安尚書省郎官廳，開元二十九年十月戊寅建。《祭濠州文》，顏真卿祭其伯父顏元孫之文也。元孫爲濠州刺史，嘗撰《干祿字書》，魯公書之。《末年告身》，建中元年八月告光祿大夫、太子少師、充禮儀使、上柱國、魯郡開國公顏真卿敕也，公自書。

所謂不約於法而允蹈焉者，一掃歐、虞、褚、薛之疲茶奴怛反**。**

其議論具《古學篇》。歐陽詢，字信本，官至太子率更令、太常少卿、弘文館學士、渤海男。虞世南，字伯施，官至秘書監、永興縣子、弘文館學士，謚文懿。褚遂良，字登善，官至尚書右僕射、河南縣公。薛稷，字嗣華，官至太子少保、禮部尚書。皆唐人，工楷、隸、行、草。歐陽兼善篆、八分、飛白，撰《轉授訣》。虞著《筆髓》六篇。

「張、顏疇宗與？」

問張旭、顏真卿。

曰宗古文、籀、篆，其開於程、蔡乎。

張、顏謂楷法，程、蔡謂隸、八分。夫六書之微，非古文、籀、篆無宗主，八法之妙，非程隸蔡分莫能發明。自古法變而趨今，學者往往文滅其質矣。夾漈曰：「古文變而爲籀，籀變而篆、隸。秦漢之人，習篆、隸必試以籀書者，恐失其原也。」程、蔡、程邈、蔡邕也。

石室之書，今亡矣。

石室書，見上篇注。蓋惜其無傳也。其幸存而未泯者，獨蔡氏之言爾。

其言曰：書肇於自然，陰陽生焉，形勢立焉，勢來不可止，勢去不可遏。

蔡琰曰：「臣父造八分時，恍然一客曰：『吾授汝筆法。』言訖而没。」曰書肇於自然，自然既立，陰陽生焉，陰陽既生，形勢出矣。藏頭護尾，力在字中。下筆用力，肌膚之麗。故曰勢來不可止，勢去不可遏。書有二法，一曰疾，二曰澀。二法書妙盡矣。夫書禀乎人性，疾者不可使之令徐，徐者不可使之令疾。筆惟軟則奇怪生焉。陰陽者，結字點畫，上皆覆下，下以承上，遞相映帶，無使反背。轉筆左旋右顧，

無使筋節孤露。藏鋒，點畫出入之跡，欲左先右，至迴左亦爾。護尾，點畫勢盡，用力收之。疾勢出於啄磔之中，又在豎筆緊趯之內。掠筆，在於趲鋒，峻趯用之。澀勢，在於緊駛戰行之法，橫鱗豎勒之規。九勢得後，自然無師授而合於先聖。○按，此

注原本訛字甚多，今從蔡邕《九勢》原文改正。

若日月雲霧，若蟲食葉，若利刀戈，縱橫皆有意象。

蔡邕《筆論》曰：書者，散也。欲書，先舒散懷抱，任情恣性。次須正坐靜思，隨意取擬字體形勢，若坐若行，若飛若動，若往若來，若臥若起，若愁若喜，若春夏秋冬形，若蟲食木，若利刀戈，若強弩之末，若水火，若雲霧，若日月，縱橫有象，可謂書矣。

見上注。

左迴右顧，無使孤露；藏頭護尾，力在字中。

見上注。

疾澀之分，執筆之度，八體變法之元嘗 烏叫反。

今世傳蔡氏所授法曰：虛掌實指，腕平筆直，疾磔暗收，遣筆陰陽勢出。永字八法：夫側筆者，左揭腕，簇鋒著紙爲遲澀，迴筆覆蹤是峻疾。勒筆者，鱗筆右行爲遲

澀，迴筆左勒是峻疾。努筆者，搶鋒逆上頓挫爲遲澀，努鋒下行是峻疾。趯筆者，蹲鋒於努畫中紐挫取勢險激左出是峻疾。策筆者，搶鋒向上爲遲澀，左揭腕而掠是峻疾。一云策筆者，搶鋒向左爲遲澀，迴筆仰策是峻疾。啄筆者，左臥筆挫鋒向右爲遲澀，右揭腕左罨是峻疾。磔筆者，緊趯戰行爲遲澀，勢磔掣右出是峻疾，所用墨道之最，不可不明也。」隋僧智永發其旨趣，授於虞世南。○按，鍾、王傳授，故峻疾爲陽，遲澀爲陰。《禁經》云：「八法起於隸字之始，自崔、張、「窅」字原本訛作「𥦐」，今改正。「闖」《五音篇海》同「闕」。

崔瑗之書，高明粹精，非魏晉所擬議。

崔瑗，字子玉，駰子也。早孤，好學，明天官曆數，善章草。師杜伯度，作《草書勢》。篆法尤妙。有《河間相張衡碑》及篆《缶座右銘》。子寔，能傳其業。唐李陽冰深得其理。○按「篆缶」字疑有誤。

籀隸與篆，同筆意異。

篆貴圓，隸貴方，八法不同，而六書則同。篆用直，分用側，用筆有異，而執筆無異。

蕭相國、張留侯談筆道，鍾太傅著論，可爲格言矣。

蕭、張論筆道略曰：「筆者意也，書者骨也，力也，通也，塞也，決也。」鍾太傅《筆
骨論》略曰：「筆跡者界也，流美者人也。」相國名何，封酇侯。嘗作一鼎，以表己功，
自大篆書之。又最善於題署隸古。留侯名良，字子房，西漢人。太傅，元常也。

諸葛武侯，其知書之變矣。

武侯名亮，字孔明，爲漢相。先主作三鼎，皆亮篆。隸、八分書，極其工妙。今帖
中有「玄莫大寂混合陰陽」等字。其子瞻亦能書。

揚子雲《訓纂》，其《說文》《切韻》之本乎。

揚子雲名雄，西漢成都人。四十爲郎，三世不遷，終於大夫。善古文，識奇字。至周
宣王太史籀，始著大篆十五篇，損益古文，或同或異，所謂奇字也。古人之書殊文者
多矣。有古今殊文者，有一代殊文者，有諸國殊文者，劇乎春秋戰國之世，文字異
同，各隨所習。秦兼天下，丞相李斯乃奏罷其不合秦文者，強而同之，遂作《蒼頡篇》
九章。中車府令趙高作《爰歷篇》六章，太史胡母敬作《博學篇》七章，皆取籀書，或

頗省改，所謂小篆者也。屬秦政滋繁，人趨簡易，程邈復變小篆爲隸書三千字。而

王次仲實增廣之。於是古文廢而不用。漢興，有李書師合小篆三篇書之，總謂之

《蒼頡篇》，斷六十字爲一章，凡五十五章，以教於鄉里。孝宣時，始命諸儒修《蒼頡》

之學，召通《蒼頡》讀者，張敞從受之。涼州刺史杜鄴、沛人爰禮、講學大夫秦近亦

能言之。孝平時，召禮等百餘人，令說文字未央宮中，以禮爲小學元士。雄時爲黃

門侍郎，採以作《訓纂篇》，凡三十四章。又易《蒼頡》重複之字爲八十九章。東漢班

固續《訓纂》，作十三章。通一百二章，凡六千一百二十字，無複者，用《訓纂》之末以

爲篇目，曰《滂喜》。和帝時，郎中賈魴用隸字寫之，以《蒼頡》爲上篇，《訓纂》爲中

篇，《滂喜》爲下篇，謂之三《蒼》。隸書浸廣，而籀、篆轉微矣。三《蒼》之書，其辭

質，其義古，不類偏旁，亦不類四聲，未有反音，亦未有訓詁。至杜林始作《蒼頡訓

詁》，晉郭璞又作《三蒼訓詁》，非若《說文》之自爲注也。《說文》者，漢太尉祭酒汝

南許慎所作也。初，和帝命侍中賈逵修理舊文，於是慎乃集三《蒼》、《爾雅》之學，考

之於逮，作《說文解字》十四篇，并序目一卷，凡萬六百餘字。取其形類作偏旁條例，

首一終亥，各有部居。包括六藝群書之詁，評釋百氏諸子之訓。天地山川、草木鳥

獸、昆蟲雜物、奇怪珍異、王制禮儀、世間人事，靡不畢集。安帝十五年，始奏上之。魏博士清河張揖著《埤蒼》《廣雅》《古今字詁》，綴拾遺漏，增益字類，頗爲有補。然方之許篇，古今體用，或得或失。《説文》之作，《訓詁》雖備，未有反切。晉世義陽王典祠令呂忱表上《字林》五篇，萬二千八百餘字，附托《説文》，而按偶章句，隱別古籀奇惑之字。唐大曆中，李陽冰篆跡殊絶，獨冠古今，於是刊定《説文》，自爲新義。陽冰之後，諸儒箋述甚衆，附益反切，互有異同。至宋徐鉉，受詔校定，爲之集注，增以己見，定其音切，愈密矣。《切韻》之學，起自江左，述作頗衆，惟陸法言書盛行於世。以平、上、去、入四聲爲次，凡二百六韻。諸儒增注至數萬餘言。邵堯夫曰：韻法，開闢者律天，清濁者吕地，先閉後開者春也，純開者夏也，先開後閉者秋也，冬則閉而無聲，東爲春聲，陽爲夏聲。此見作韻者亦有所主也。又有唐李騰《説文字源》，宋徐鍇《韻譜通釋》等書，皆《説文》《切韻》之羽翼也。大抵字書則主偏旁，韻書則主四聲，豈若夾漈氏六書七音之精詳焉。故其言曰：五略，漢唐諸儒所不得而聞也。

回溪《書衡》，肯亭《包蒙》，其義則《衍極》竊取之矣。

十五略，漢唐諸儒所不得而聞也。

回溪姓鄭名僑，字惠叔，宋興化人。乾道五年狀元及第。淳熙間使金國，不屈。官至參知政事、知樞密院。時韓侂冑當國，禁錮道學，朱文公被黜，公奏留之。寧宗出御筆，諭臺諫給舍，不必更及舊事。侂冑及其黨與皆怒，力陳以為不可。上旨中變，公獨以反復争之，乞身而歸，遂以觀文殿學士致仕，封蜀國公。年七十一，薨於家，贈太師、郇國公，諡忠惠。肯亭名寅，字子敬，公之子也。博極群書，考夾漈《通志》訛失，又集爲《通志大旨》，鏤板於廬陵郡齋。校司馬公《稽古録》，刊於興化學官。仕至尚書左司，兼權樞密副都承旨，出知漳州，以疾自陳，除直寶章閣致仕。命未下，卒於官。回溪善行草，著《書衡》三篇，其略曰：夫三代銘刻鼎彝古文舊篆，或移之上下左右，隨體變轉，雖略有工拙，而要以心會其妙，非若後世之拘限也。又曰：漢石經諸刻多以隸體八分，而《夏淳于碑》乃用篆體八分。又曰：唐人云「字裏金生，行間玉潤」真則字終意是隸古意，二王後而隸古微矣。凡此議論數十條，深有理致。肯亭作《包蒙》七卷，其略曰：古人立言皆有所本，揚雄《太玄》所以擬《易》也，其法以一元都覆三方，方同九州，枝載庶部，分正群家，實得先天自然之學。及觀博古書所載商卣卦

象，則與揚雄準首相合，乃知古有其卦。按《周官》太卜掌三《易》，一曰《連山》，二曰《歸藏》，三曰《周易》。其經卦皆八，其別皆六十有四。鄭康成引杜子春注云，《連山》，伏羲；《歸藏》，黃帝。《三墳》則以《連山》爲伏羲，《歸藏》爲神農，而黃帝則有坤乾之《易》。世傳夏曰《連山》，商曰《歸藏》，非與？夏《易》不可得而見，竊疑商《易》則卦象占款識者是也。豈以二畫而成卦，故其經卦皆九，其別則八十有一，而後人失其傳矣。若關朗《洞極》，則取揚氏之《玄》而殺其一畫焉。夫伏羲之八卦，皆當時之古文也。然則占之款識，恐亦商之古文爾。謂之卦象占，則後人取名也。又曰：三皇尚忠，五帝尚質，三王尚文。八卦忠也，籀文也，篆則王降而霸矣。古隸，隸其秦之法令書乎？古隸，隸之古文也。八分，隸之篆也。飛白，八分之流也。行楷之行也，草楷之走也。隸以規爲方，草則圓其矩，而六書之道散矣。又曰：古者天子籍田祭先農，王后親桑享先蠶，示不忘也。六書之學，興於蒼頡。當宇文之初，冀雋請按春秋二仲上丁釋奠於先聖先師禮，以釋奠蒼頡，誠得古人之遺意也。夫太公以兵家者流，唐之祭典且得與文宣王比，況蒼頡之造書乎！肯亭，子經之曾祖父也。

戴侗《六書故》，辭理荒謬，蓋有不知而作之者矣。夫古之有作者，極其精微，闡其樞機，合其天儀，豈徒作哉，其不思之甚矣。荀子曰：古好書者眾矣，而蒼頡獨傳者一也。好稼者眾矣，而后稷獨傳者一也。好義者眾矣，而舜獨傳者，一也。自古及今，未有兩而能精者也。

戴侗者，自號合溪，宋溫州永嘉縣南溪人。汪季路小端明之甥也。列官於朝，出尹台州。其父蒙從學於武夷兄仔，蓋父子昆弟自爲師友。以成其書，凡二十四卷，通二十冊。延祐庚申冬，重鏤板於學宮。侗之言曰「予爲六書三十年而未卒功」，竊觀其書，多掇摭前人字義雜說，又不采其英華者。間有出其胸臆，率皆煩拿澆淺。又集用古字，真所謂以嶸崄之字雜紕繆之說者也。凡說字義、切韻之書，漢唐以來不爲不少，豈侗皆未之見耶？又無明師畏友，而區區以諛聞陋識牽合附會，徒費歲月。又曰「因許氏之遺文，訂其得失」，今觀其所學如此，而欲訂正許氏《說文》，甚哉侗之饕餮無恥也。蓋古之述作者，皆素有負抱於其中，特假書焉以通其意，而其道妙有書不能盡焉者，使人讀之，優柔歇詠，有得於文字之外。《衍極》之爲說，揚今推古，溫純精邃，學之者要須反覆沉潛，尋其管鍵，然後可知其理，以臻其極也。《禮

論》曰「夔達於樂而不達於禮，是以傳於此名也」，亦荀子之説也。

先天庖犧氏《乾象鼇度》、媧皇、大庭氏《地靈》諸經，公孫軒轅氏辟其文籀尤極於古。

庖犧《乾象鼇度》，蒼頡修爲二篇，《周易·繫辭》，仿佛其文。女媧有《地靈經》《易靈經》諸書，繼有大庭氏、史皇氏，軒轅演古籀文，至周柱下史作籀書，亦本此意。

「請問古質而今繁，新巧而古拙，其如何哉？」曰：余獨未見新巧而古拙也。傳不云乎，「釋儀的而妄發者，雖中亦不爲巧矣」。夫質而不文，行而不遠。周鼎著倕，倖銜其指，以示大巧之不可爲也，極而已矣。

《韓非子》曰：「釋儀的而妄發，雖中亦不巧矣。釋法制而妄怒，雖殺戮而姦人亦不恐矣。」倕，唐堯時巧斲者。此答上文，意謂古雖質而實文，宜其行於久也，又何嘗見有新巧者。極者中也，其上下「極」字不與此同説。

夫字有九德，九德則法，法始乎庖義，成乎軒、頡，盛乎三代，革乎秦、漢，極乎晉、唐。萬世相因，體有損益，而九德莫之有損益也。或曰：「九德孰傳乎？」曰天傳之。又問自得，曰無愧於心爲自得。

九德出《虞書》。

苟栩然於其中而忘用者，吾恐悲藤冤碑之復作也。

唐人用剡溪藤以造紙，舒元輿傷時人之妄用，故作《悲藤文》。顏魯公得奇石，遠致於江州，造祖亭，爲文書丹，刻而豎焉。後爲本州吏修九江驛，遂移此碑，劚去舊作，而著己之微勞。識者痛恨，莆田歐陽詹爲文以弔之，曰「石不能言，豈無其冤」。

衍極卷之三

造書篇

至哉，聖人之造書也。其得天地之用乎？盈虛消長之理，奇雄雅異之觀，靜而思之，漠然無朕直引反，散而觀之，萬物分錯，書之時義大矣哉。自秦以來，知書者不少，知造書之妙者爲獨少，無他，由師法之不傳也。

天地之理，其妙在圖書。聖人法天，其用在八卦。六書，八卦之變也。卦以六位而成，書以六文而顯。卦有陰陽，書有文字。卦有子母，書亦有子母。義、文、周、孔，《易》更三聖而理辭象數始大備；頡、禹、孔、籀，書亦更三聖而典章文物集大成。是故六書者，天地之大用也。鄭夾漈曰：經術之不明，由小學之不振。小學之不振，由六書之無傳。聖人之道，惟藉《六經》。《六經》之作，惟藉文字。文字之本，在於六書。六書不分，何以見義？小學之義，第一當識子母之相生，第二當識文字之有

間。　象形、指事，文也；會意、諧聲、轉注，字也；假借，文、字俱也。象形、指事一也，

象形別出爲指事。諧聲、轉注一也，諧聲別出爲轉注。二母爲會意，一子一母爲諧

聲。六書也者，象形爲本，形不可象則屬諸事，事不可指則屬諸意，意不可會則屬諸

聲，聲則無不諧矣。五不足而後假借生焉。六書無傳，惟藉《說文》。然許氏惟得象

形，諧聲二書以成，牽於會意，復爲假借所擾，故所得者亦不能守焉。所以顛沛淪於

經籍之中，如泛一葦於溟渤，靡所底止，皆爲假借之所魅也。嗚呼，六書明則六經如

指諸掌，假借明則六書如指諸掌。若夫省文，則有聲關於義者，有義關於聲者，六書

之道備於此矣。三代之前有左氏、韓子，三代之後有揚雄、許慎，猶不達六書之義，

況他人乎！

或曰：「三代不聞其囂囂五高反，又虛驕反也，漢、魏以降，何其瑣瑣邪？」曰古昔

之民，天淳未漓，動靜云爲，自中乎榘。夏、商以前，非無傳也，略也。保氏之教，立

於《周官》，後世漸尚巧智，設官師以訓敎之，去本俞以主反，下同。案，《說文》無「愈」字，故

鄭氏以「俞」字假借用之遠而防之俞密，去道俞疏而言之俞切。

夏、商以前不可得而考也。《周官》保氏之教，見《至樸》注。夫六書者，六藝中

之一事耳。教之之方，其簡易也若此。秦人雖滅禮法，而有尉律以教小學，學童十七以上始試，諷籀書九千字，乃得爲吏。又以八體試之，郡移太史，并課最者以爲尚書史。書或不正，輒舉劾之。漢興，因之。章帝時，杜操善草書，帝貴其跡，詔上章表令作草體。魏武帝最稱忌刻，當時智能出於己者必以法誅之。至於師宜官、梁鵠、鍾繇、胡昭輩以能書角勝，操則優容尊尚之，以風厲天下。逮晉立書博士，置弟子，教習以鍾、胡爲法。迄於隋氏，代有其職。唐文皇詔京官職事五品以上子弟嗜書者二十四人，隸引文館爲學生，乃立科以書學取士。宋太宗募求善書者，許自言於公車，首選七人，直補翰林待詔，賜緋魚袋，驟加恩寵，海内從風。崇寧間，又立書學博士，以勉後進。蓋上之所好，下必有甚焉。自江左以來，時君世主内出金帛購募前賢法書者屢矣。或裝潢縹藉以備觀覽，或摹勒上石以廣其傳。歷代書法則有漢曹喜述筆論，蔡邕、鍾繇《筆訣》，晉王羲之、宋羊欣《筆陣圖》，齊王僧虔、梁庾元威《書論》，隋智果、唐太宗《心成頌》《筆法》之類，其書甚衆，教之多方，其切密也如彼。今觀黄唐三代金石彝器之文，超妙絕倫，而後世名家曾不能以得其髣髴者，誠以作成之道有所未至也。

夫法者，書之正路也。正則直，直則易，易則可至，至則妙，未至亦不爲迷人。偭

則邪，邪則曲，曲則難。於是暗中蘇援，轉脫媕婀，以梟亂世俗。偭，音面。偭，背也。○

按，此數句疑有訛字。**學者審其正易邪難，幾於向方矣。**

愚謂舍正路而弗由，將有顛覆之患，豈特失之於難而已。闇中蘇援，轉脫媕婀，

鮮有不敗露者，徒取惡名耳，又惡得而梟亂世俗哉？故君子必擇術也。柳誠懸曰

「心正則筆正」，可謂善於筆諫矣。

「然則子襄、沮誦氏法乎？」

歷問書法。

曰法。

子襄即飛龍朱襄氏。沮誦，與蒼頡共造古文者。

「蒼頡四目而神靈，其造書也，天雨粟，鬼夜哭，有諸？」

問蒼頡事。

曰吾不知也。

四目神靈，見《至樸》注。天雨粟，鬼夜哭，出《淮南子》。

「李斯云『九百年後有發吾筆意者』」，卒如其言？」

問李陽冰。

曰陽冰非直繼斯者也。讖緯之言，學者不道也。李斯之智不足以及此，身戮族

赤且不悟，況其遠乎？好事者之爲是言也可知矣。按「讖緯之言」已下四十字，是《衍極》

中語，原本中誤作小注，今改正。

「蔡邕學書嵩山石室，得素書，八角垂芒，鬼物授以筆法，何其神邪！」

問蔡氏始得法。

曰古書至秦而絕，斯、邈之法復扶富反絕，微邕斬然矣。

見《至樸》注。

「鍾繇見《筆經》於韋誕，求之不得，誕死而發其墓。又秘之。將死，授其子會。

太康中，許人破冢，宋翼得之，何其秘邪！」

問得書法之艱。

曰法者天下之公也，奚其秘！

韋誕，字仲將，魏京兆人，爲武都太守。善小篆、正書、八分。宋翼，鍾繇之甥

也。事具《至樸》《古學》注。

「王羲之《筆論》，同志求之弗與，誠其子孫勿傳，曷傳乎？」

問羲之寶《筆論》。

曰天將啟之，人能秘之乎。

羲之作《筆勢論》十二章，其序略曰：「吾告子敬，吾察汝性過人，未閑規矩，略修《筆論》一篇，開汝之悟，可爲珍寶，學之秘之，勿播於外，以視諸知友。吾作此本初成，同志欲求見之，吾云失矣。」又《題衛夫人筆陣圖後》云：「羲之時年五十有三，或恐風燭奄及，遺教於子孫，可藏之石室，他人勿傳。」

「顏魯公下問於長史，宜有異對，而獨以鍾書十二意，何邪？」

問張旭所答語。

曰發之也。其曰妙在執筆，又曰如錐畫沙，如印印泥，書道盡矣。

魯公傳張長史十二意筆法曰：予罷秩醴泉，特詣東洛，訪金吾長史張公請筆法。僕頃在長安二年，亦師事張公，皆大笑而已。人或問筆法，張公即對以草書，或三紙五紙，皆乘興而散，長史時在裴儆宅，憩止有年，衆師張公求筆法，得者皆曰神妙。

不復有得其言者。僕自後再於洛下相見，眷然不替，僕因問裴儆曰：「足下師敬長史，有何所得？」曰：「但書得絹素數十軸，亦嘗論筆法，惟言加功臨學，當自悟耳。」僕停裝家月餘，因與徵從長史飲，散自請於長史曰：「既承獎誘，日月滋深，夙夜攻勤，玩嗜翰墨，得聞要理，豈勝感戴？」長史良久不言，乃左右盼視，怫然而起。僕從行，歸東竹林院小堂，張公踞牀而坐，曰：「筆法玄微，難妄傳授，非志士高人，詎可與言哉。書之未能，且攻真草。夫平爲橫，子知之乎？」僕思以對之曰：「嘗蒙長史令爲一平畫，皆須縱橫有形象，豈此之謂乎？」又曰：「直者，何也？」曰：「謂直者必勿令衰曲乎？」曰：「均爲間。」曰：「間不容光之謂乎？」曰：「謂築鋒下筆皆須宛成，不令其疏乎？」「鋒爲末。」「謂末以成畫，使其鋒健乎？」「力爲骨體。」「謂趯筆則點畫皆有筋骨，字體自然雄媚乎？」「輕爲曲折。」「謂鈎筆轉角折鋒輕過，亦謂轉角爲闇過乎？」「決爲牽掣。」「豈不謂撆者決意挫鋒，使不怯滯，令峻絕而成乎？」「補爲不足。」「謂點畫或有失趣者，則以旁點畫救之乎？」「損爲有餘。」「謂趣長筆短，常使意勢有餘，點畫若不足乎？」「巧爲布置。」「謂欲書先預想字形，布置令其平穩，或意外生體，令有異勢乎？」「稱爲小大。」「謂大字促之令小，小字展之令

大，兼令茂密乎？」長史曰：「子言近之矣。梁武帝《觀鍾書十二意》曰：字外之奇，

文所不書。世之書者宗二王，元常遺跡，曾不睥睨。羲之之言，未爲篤論。元常謂

之古肥，子敬謂之今瘦。古今既殊，肥瘦頗反。如自省覽，有異衆說。芝、繇巧趣精

細，殆同機神。肥瘦古今，豈易致言，真跡雖少，可得而推。逸少至學鍾書，勢巧形

密，乃其獨運，意疏字緩，猶楚音變夏，不能無楚。子敬之不逮逸少，猶逸少之不逮

元常。學子敬者如畫虎也，學元常者猶畫龍也。夫運筆斜則無芒角，執手寬則書緩

弱。點掣短則法臃腫，點掣長則法離澌。畫促則字橫，畫疏則形慢。拘則乏勢，放

又少則。純骨無媚，純肉無力。少墨浮澀，多墨太鈍。此自然之理也。若抑揚得

所，趣舍無違，值筆廉斷，觸勢峰鬱，揚波折節，中規合矩，分間下注，濃纖有方，肥瘦

相和，骨力相稱，婉婉媛媛，視之不見，棱棱凛凛，常有生氣。程邈所以能變書體，爲

之舊也。張芝所以善書者，學之積也。既舊既積，方可肆其談。餘雖不習，偶見其

理，倘有巧思，思盈半矣。」真卿前請曰：「幸蒙傳授筆法，敢問工書之妙，如何得齊

古人？」張公曰：「妙在執筆，令得圓轉，勿使拘攣。其次識法，謂口傳手授之訣，勿

使無度，所謂筆法也。其次在於布置，不漫不越，巧便合宜。其次紙筆精佳。其次

變通適懷，縱捨規矩。五者備矣，然後齊於古人。」「敢問執筆之理？」長史曰：「予

傳筆法，得之老舅陸彥遠，後聞於褚河南，曰用筆當須如印泥，如錐畫沙。思所以

不悟，後於江島偶見沙地平净，令人意悅欲書，乃以利錐畫之，其勁險之狀，明利媚

好，始悟用筆如錐畫沙，使其鋒藏，畫乃沉著，當其用鋒，常欲使其透過紙背，此功成

之極矣。子其書紳。」余再拜，逡巡而退。梁武帝姓蕭名衍，字叔達，善篆隸行草，嘗

與袁昂評諸家書。

雖索靖之銀鈎蠆尾（丑邁反）尾，

索靖，字幼安，晋敦煌人。官至尚書郎、後軍將軍。善八分、行草。與衛瓘及其

子恒俱學於張伯英。瓘自言：「我得伯英筋，恒得伯英骨，靖得伯英肉。靖矜其書，

名爲銀鈎蠆尾法。」

顏清臣之屋漏，懷素之壁路，

懷素，字藏真，唐長沙人，爲沙門。善草書。與鄔彤爲兄弟。嘗從彤受筆法，彤

曰：「張長史私謂彤曰，孤蓬自振，驚沙坐飛。余自是得奇怪，草聖盡於此矣。」真卿

曰：「師亦有自得乎？」素曰：「吾觀夏雲多奇峰，輒嘗師之。其痛快處，如飛鳥出

林，驚蛇入草。又遇坼壁之路，一一自然。」真卿曰：「何如屋漏雨？」素起握公手曰：「得之矣。」

及釵股諸法，不若是之明且要也。

折釵股，亦張長史筆法也。

或曰：「李斯憸人也，書奚傳？」曰君子不以人廢言。歐陽永叔曰：「天下之事，固有出於不幸，苟可以用於世，不必皆聖賢之作也。蚩尤作五兵，紂作漆器，不以二人之惡而廢萬世之利也。」○按「歐陽永叔」至之「利也」五十一字，原本誤作注，今改正。

「顏氏之書，李重光曷議之？」

問魯公書。

曰多見其不知量也。

重光名煜，南唐後主也。嘗曰：「真卿之書有楷法而無佳處，正如叉手并脚田舍漢耳。」

問後主書。

「李氏之書可乎？」

曰使天下塞其兌、閉其門可也。

兌，目；門，口也。李後主《書述》曰：「書有七字法，謂之撥鐙。自衛夫人及鍾、王家傳於歐、虞、褚、陸等，流於此日，世人罕知其道者。孤以幸會，得受誨於先王，非天賦其性，口授要訣，然後研功覃思，則不能窮其奧妙。所謂法者，擫、押、鈎、揭、抵、導、送是也。」黃魯直曰：「書家傳右軍筆意有十許字，而江南李主得其七。以余觀之，誠然。然其字用法太深刻，乃似張湯、杜周，豈若張釋之、徐有功之雍容得法，意有縱有奪，皆愜當人心者哉。」

「唐《藪》宋《史》何夥胡火反乎？」

問《墨藪》《書史》之多言。

曰未修之書也。

唐《墨藪》，不知何人編。其書博取漢魏迄唐諸家筆法字論。宋鄭昂，字尚明，號董山，福州人，作《書史》，起伏羲，終五代，凡二十五卷。其序略曰：「《書史》之作，蓋憫古書之衰絕，而惜人才之無聞也。述作之體，規模正史，紀以載帝王，志以述法訓，表以著名跡，傳以敘人倫。世代久遠，法書磨滅，高下之品，不可復定，姑因

成説而謹録之。以評品爲論，以書賦爲贊，而間證定其異同耳。若夫宋朝，以俟來者。」

古今書品，其效尤班固《人物表》與？

古字之存於世者無幾，後生晚學，生於千百載之下，得以觀感而興起者，實賴前人編摩之力也。是故極古今之制者存乎圖，系時地之出者存乎譜，聲而應之存乎集韻，類而從之存乎偏旁，不疾而速存乎釋文，其言曲而中，擬議以成其變化，存乎評品。品之與評同而實異，評以討論其得失，品則考定其高下。古之能書者衆矣，傳史所載，類多闊略。其見於古人論述者，衛恒《能書録》，羊欣、劉繪、王僧虔《古來能書人名》，王愔《文字志》，傅昭、虞龢《法書目録》，姚勔、姚思廉《善書人名狀》，徐浩《古跡記》，張彦遠《法書要録》等作，皆廣記直述，不立評品。梁武帝、袁昂、邵陵王綸、吕總等，始有書評。竇臮《書賦》，唐文皇、宋太宗、徽宗、蔡君謨、歐陽永叔、蘇、黄、米諸公皆嘗評書。品第之作，蓋始於班固《漢書・古今人表》，分爲九品，庾肩吾、李嗣真《書品》并效之。李嗣真益以逸品爲十等。張懷瓘《書估》第爲五等。又《書斷》分爲神、妙、能三品。鄭昂之修《書史》，亦作《人品表》，又分能品爲上下。

或未見古書，但合諸家之論，由蒼頡而下約爲四品。論同異者，參訂而從衆。其有史傳不顯而品錄著名，則列其名於表。亦有不入品錄，尚有傳刻可見者。昂不敢斷，咸列於遺書。鄭夾漈曰：《六經》之後，惟司馬氏《史記》擅制作之規模。不幸班固非其人，遂失會通之旨，司馬氏之門户自此衰矣。夫《史記》一書，功在於表，猶衣裳之有冠冕，木水之有本源也。班固不通旁行，却以古今人物强立等差，此則無稽之論也。由其斷漢爲書，是致周秦不相因，古今成間隔。自高祖至武帝，凡六世之前，盡竊遷書，不以爲慚。自昭帝至平帝，凡六世之後，資於賈逵、劉歆，復不以爲恥。況又有曹大家終篇，則固之自爲書也幾希。往往出固之胸中者，古今人表耳，他人無此謬也。後世衆史修書，道旁築室，掠人之文，竊鐘掩耳，皆固作俑也。固之事業如此，後來史家奔走班固之不暇，何能測其淺深。若《書品》可謂奔走班固之尤者矣。庚、張、二李非秉史筆，置而勿論。昂之修史，起自伏羲，終於五季，可謂得太史公會通之旨矣。且其言曰，班固以古今人爲表，此則妄矣。知班固之妄而不自知其妄，尤而效之，又甚焉者，其鄭昂之謂乎。

「孫虔禮、姜堯章之《譜》何夸乎？」

問孫、姜多夸誕。

曰語其細而遺其大，趙伯暐之《辯妄》所以作也。

虞禮名過庭，唐人，善隸、行、章草。官至右衛冑曹參軍。撰《書譜》，自書之，其略曰：「自漢魏已來，論書者多矣。妍蚩雜糅，條目糾紛。或重述舊章，了不殊於既往，或苟興新說，竟無益於將來。徒使繁者彌繁，闕者仍闕。今撰為六篇，分成兩卷，第其功用，名曰《書譜》。庶使一家後進，奉以規模；四海知音，或存觀省。緘秘之旨，余無取焉。」堯章名夔，宋鄱陽人，自號為白石生。著《續書譜》二十條。其首章《總論》，曰真、行、草書之法，其源出於蟲篆、八分、飛白、章草等。圓勁古淡則出於蟲篆，點畫波發則出於八分，轉換向背則出於飛白，簡便痛快則出於章草。真、草與行各有體製。歐陽率更、顏平原輩以真為草，李邕、李西臺輩以行為真。大抵下筆之際，盡仿古人，則少神氣。專務遒勁，則俗病不除。所貴熟習兼通，心手相應。白雲先生、歐陽率更書訣亦能言其梗概，孫過庭論之又詳，皆可參稽之。伯暐名必罩，號大蓬、庸齋，忠清公之孫，官至奏院宗丞。善隸楷題署。作《續書譜辯妄》，以規堯章之失。其略曰：「夫真書者，古名隸書。篆生隸，篆、隸生八分與飛白、行、草，

五六

載在古法，歷歷可考。今謂真、草出於飛白，其謬尤甚。又謂歐、顏以真爲草，夫魯公草書親授筆法於張長史，又何嘗以真爲草，若謂李西臺以行爲真，則是。然自此體漸變，至宋時蘇、黃、米諸人皆然。楷法之妙，獨有蔡君謨一人而已。堯章不舉，是未知楷書者也。又謂白雲先生、歐陽率更論書法之大概，孫過庭論之又詳，殊不知古人法書訣、筆勢等論文字極多，特堯章未之見耳。行書，魏晉以來工此者多，惟《蘭亭》爲最。唐之名家甚衆，豈特顏、柳而已哉。況至宋朝，書法之備，無如蔡君謨。今乃置而不論，獨取蘇、米二人，何邪？讀至篇末，又有濃纖間出之言，此正米氏字形也。此體流敝至張即之之徒，妖異百出，皆米氏作俑也，豈容廁之顏、柳間哉！」

《宣和譜》、石峻等書，其誕章之尤者也。

大德壬寅，延陵吳文貴和之裒集宋宣和間書法文字，始晉終宋，名曰《宣和書譜》二十卷。石峻佩弦，溫陵人，宋開、慶間雜緝諸家論議爲一書，率皆紕繁，如左短上齊，右短下齊等説，亦書家之小道耳。

《蘭亭考》、俞松《續考》，濫采群言，吾不知其然也。

《蘭亭考》，宋四明桑世昌澤卿集爲十二卷。《續考》，吳江俞松壽翁編復十餘卷。皆博采古今序論題跋，或相矛盾，皆無一定之見。初永和九年，會於會稽山陰蘭亭，修禊事也。孫綽諸人咸賦詩爲樂，王逸少製序，用蠶繭紙、鼠鬚筆書之。陳天嘉中屬僧智永。隋平陳，或以獻晉王，即煬帝也，王不之寶。僧智果借摭不還，果死，歸弟子辯才。唐太宗爲秦王時，見模本驚喜，乃貴價市真跡不至，遣問辯才，使歐陽詢就越州求得之。以武德二年入秦王府，世傳遣蕭翼詭計就智永取之，非也。貞觀中，令趙模、韓道政、馮承素、諸葛貞四人鈎模，以賜皇太子諸王。令褚遂良檢校而董之，又令湯普徹摭賜房玄齡以下八人。普徹竊摭以出，故在外傳之。太宗酷好法書，有大王真跡三千六百紙，率以一丈二尺爲一軸。行書目有五十八卷，此書爲最，常置坐側。一日語高宗曰：「吾千秋萬歲後，可與吾《蘭亭》。」及崩，用玉匣藏之昭陵。梁末，溫韜發唐諸陵取金寶，而昭陵石床上石函中有鐵匣，悉藏前世圖書，鍾王筆跡，韜皆剔取其金玉而去。於是，魏晉以來諸賢墨蹟遂傳人間。或云唐貞觀中搜求前世墨跡甚嚴，非弔喪問疾書簡皆入內府，士夫家所存皆當日朝廷所不取者，是以流傳至今。

宋太宗購募所得，集爲十卷，俾摹刻之，今《淳化法帖》是也，獨

《蘭亭》真本亡矣。世所傳摹刻本極多。始唐太宗刊《蘭亭》於玉石，石晉之亂，契丹自中原輦載寶貨圖書而北，至真定，德光死，漢祖起太原，遂棄《蘭亭》石刻於中山。土人李學究得之，韓忠獻公之守定也，李以墨本獻公。公堅索之，李瘞之地中，別刻本呈公。李死，其子始摹以售人，世所謂定武本是也。每本須千錢，好事者爭取之。其後李氏子負官緡，無從取償，宋景文公時為定帥，乃以公帑金代輸，而取石匣藏庫中，非貴遊交舊不可得也。熙寧中，薛師正出牧，求墨本者踵至，薛惡之，乃刊別本留謹樓下，以授覓者。其長子紹彭又摹刻贋本於郡，易舊中山本以歸長安，鑱損「湍」「流」「帶」「右」「天」五字以掩其跡。又有取況之說，謂定武者於「仰」字如針眼，「殊」字如蟹爪，「列」字如丁形，「盛」字上有金龜，惟背後有五色蓮花記者，為貞觀時本。大觀中，其弟嗣昌奏之，徽宗詔取其石，龕於宣和殿。靖康間，與岐陽石鼓俱載以北。或云靖康之亂，獨此石棄不取，高宗駐蹕廣陵，宗澤居守東郡，見之，遣騎馳進。逾月，金人復南寇，高宗幸浙失之。樓大防云：畢少董自言，幼時在定武視見青石刻「帶」「右」「天」三字已缺，大觀間再見，與舊無異，則五字未必皆紹彭鐫損也。其獨損「天」字者尤為難得。或云：《蘭亭》真跡玉匣藏昭陵，又刻一石本，溫

韜發掘取金玉，棄其紙。宋初耕民入陵，紙已腐，唯石刻尚存，遂持歸爲搗帛石。長安一士人見之，購以百金，所謂古雍本也。後入公使庫。馮京知長安，失火，石遂焚。乃令工以墨本入石。薛向作鎮，其子紹彭又刻一本易之，所謂今雍本也。似此論議，紛紜不一，姑并存之。黄魯直曰：右軍《褉飲序草》，號稱最得意者。宋、齊以來似藏在秘府，士大夫間未聞稱述。豈未經大盜兵火時，蓋有異跡在蘭亭右者。及蕭氏、宇文焚蕩之餘，千不存一。永師晚出，所見妙跡，唯有《蘭亭》，故爲虞、褚輩道之。所以太宗求之百方，期於必得。其後公私相盜，今竟失之。書家晚得定武石本，蓋髣髴存古人筆意耳。愚謂山谷此論極當，大抵收《蘭亭》者自唐以來無慮數百家，而少有善者，多以所藏本展轉模勒相夸，去真彌遠矣。

黄伯思之論，何其自欺也。

伯思字長睿，號雲林子，邵武人。能書，有帖行於世。政和間爲秘書郎。著《東觀餘論》，辨古刻書帖，然多出於米元章。大抵論書宗尚晋人，而闇於古遠。又稱張長史與藏真爲同輩，且譏張不善正書，蓋是未知長史者也。又雜以袁昂、竇臮等論議裁評諸書，未爲允當。至宋名家，略不見舉，獨拳拳於章申公，而謂其筆勢高古，

出歐、褚之上。又且自許太過，似涉狂妄。

《譙黃門》之銘，非蔡氏碑也。

《譙黃門碑》首篆題「漢故小黃門譙君之碑」，君諱敏，字漢達，鄹君之中子。其辭曰：「於穆使君，盛德昭明。」又曰：「如何如何，吁嗟昊蒼。」黃伯思謂此碑意象古雅，在《樊常侍》《蔡槖長》二碑上。又曰信安何籀以隸書知名，以《譙敏碑》爲蔡中郎書，碑目亦以《譙敏》《魯峻》等碑皆蔡中郎書。

《金鄉侯成》，埒於《槖長》；《慶都靈臺》，弱於《西華》。

《金鄉碑》首隸書「故金鄉守長侯君之碑」，名成，字伯盛，山陽防東人，其先侯公，納策濟太上皇鴻溝之阨，謚安國君。曾孫醻封明統侯，玄孫霸爲臨淮太守。君年八十一，建寧二年卒。碑末連夫人志銘。此碑字差大完好。《槖長碑》首隸書「漢故槖長蔡君之頌」，名湛，字子德，河內修武人。遷高邑令，吏民追思，栗尹等立碑。

末云「光和四年十一月，詔書遷并州刺史」，下缺。碑在槖城縣西。《慶都碑》隸書：「惟帝堯母，昔者慶都，遊觀河濱，感赤龍而生堯。有龍授圖，躬行聖政。慶都仙歿，葬曰靈臺，上立黃屋，堯所奉祠，下營以水。歷代守奉之，至王莽而絕。廷尉仲定連

白表奏，詔策嘉命。時濟陰守魏郡審晃、成陽令博陵管遵，各遣大掾，輔助仲君，經之營之，不日成之。」建寧五年五月造，碑不甚磨滅，在濟陰成陽縣。《西華碑》云「泰華之山，削成四方，其高五千仞，廣十里。《周禮·職方氏》華謂西嶽，祭視三公者」，又曰「故帝舜受堯曆數，親自巡省，設五鼎之奠。暨夏、殷、周，未之有改。秦違其典，璧遺郿池，二世而亡。漢祖應運，禮遵陶唐。亡新滔逆，鬼神不享。建武之初，彗掃凶頑。光和二年，有漢元舅，五侯之胄，謝陽之孫，曰樊府君，諱毅，字仲德，命守斯邦。」光和戊午季冬己巳，樊毅又重立碑。延熹四年，弘農太守袁逢又易碑飾闕。

《卒使》《禮器》諸碑，《曹植廟文》，漢魏之制異矣。

《卒史碑》隸書，曰：「司徒臣雄、司空臣戒稽首言，魯前相瑛書言，詔書崇聖道，孔子作《春秋》，制《孝經》，演《易·繫辭》，經緯天地，故特立廟。襃成侯四時來祀，事已即去。廟有禮器，無常人掌領，請置百石卒史一人，典主守廟，謹問太常祠曹掾馮牟、史郭元辭對。故事辟雍祠先聖，太宰、太祝各一人，備爵太常丞監祠，河南尹給牛羊豕，大司農給米。臣愚，以爲如瑛言可許。臣雄、臣戒愚憨，誠惶誠恐，死罪

死罪，臣稽首以聞。奏制曰可。乃元嘉三年春也。雄姓吳，字季直。戒姓趙，字意

伯。瑛姓乙，字少卿。又：「永興元年六月甲辰朔十八日辛酉，魯相平行長史事，下

守長擅，叩頭死罪，敢言之：司徒、司空府壬寅詔書，為孔子廟置百石卒史一人，掌主

禮器，選年四十以上，經通一藝，雜試能奉弘先聖之祀，為宗所歸者。平叩頭，死罪

死罪。謹按文書，守文學掾魯孔龢，師孔憲、戶曹史孔覽等雜試，龢修《春秋》嚴氏

經，通高第，事親至孝，能奉先聖之禮，為宗所歸。除龢補名狀如牒。平惶恐叩頭，死

罪死罪，上司空府。」《禮器碑》隸書，曰：「惟永壽二年，青龍在涒灘霜月之靈皇極之

日，魯相河南京韓君。」又曰：「孔子近聖，為漢定道，自天王以下，至於初學，莫不斅

思，歎印師鏡。顏氏聖甥，家居魯親里，并官聖妃，在安樂里。聖族之親，禮所宜異

復顏氏，并官氏邑中繇發，以尊孔心。念聖歷世，禮樂凌遲，秦項作亂，不尊圖書，倍

道畔德，離敗聖輿食糧，亡於沙丘。君於是造立禮器，樂之音符，鐘磬瑟鼓，雷洗觴

觚，爵鹿相桓，遵杉禁喜，修飾宅廟，更造二輿。」又題：「韓明府名敕，字叔節。」又

《魯相史晨饗孔廟碑》：「建寧二年三月癸卯朔七日己酉，魯相臣晨、長史臣謙頓首

死罪上尚書。臣晨頓首頓首，死罪死罪。臣以元年到官，行秋饗，飲酒泮宮，復禮孔

子宅，而無公出酒舖之祠。臣輒依社稷，出王家穀，春秋行禮。」又史晨別立兩碑於孔廟，又謁孔子塚立碑，率皆斷裂。《曹植廟文》，篆額二行：「惟黃初元年，大魏受命，允軒轅之高縱，紹漢世之遐統。」又曰：「追存上代三恪之禮，兼紹宣尼褒成之後，以魯縣百户，命孔子廿一世孫議郎孔羨爲宗聖侯，以奉孔子之祠。制詔三公曰：

昔仲尼生大聖之姿，懷帝王之器，當衰周之末，而無受命之統，爲政乎魯衛之朝，教化乎洙泗之上，棲棲焉，皇皇焉，欲莊己以存道，貶身以救世，當時之君，終莫能用。」

又曰：「朕甚憫焉，其以議郎孔羨爲宗聖侯，邑百户，奉孔子之祀。令魯郡修起舊廟，置百户吏卒以守衛之。又於其外廣爲屋宇，以居學者。」又曰：「仲尼既没，文亦在茲。」末題曹植文，梁鵠書，乃鍾繇手刻，因號爲三絶碑。〇按「下守長」原本作「下守長」。

[四十]原本作「卌」。「師」原本作「帥」。「叩頭死罪」下原本缺「死罪上司空府」六字。「并官氏」原本作「開官」。「瑟鼓」原本作「鼓瑟」。「頓首死罪」下原本缺「死罪」二字。今依《金石録》、《集古録》及舊拓碑文改正。

《大饗》勒勳，《繁城》立表，《禪壇》刻記，甚哉將以夸後世也。

《大饗碑》，隸題額兩行，穿傍刻蛟螭之文，亦梁鵠書。《魏志》：文帝以建安二

十五年嗣位為丞相魏王，改元延康六月將伐吳南征，七月甲午軍次於譙，大饗六軍及譙父老。此碑乃八月辛未也。是時漢帝在位，丕為丞相，操之死纔數月。丕軍次舊里，飲宴設樂，伐石勒銘，稱頌功德。碑在亳州魏帝廟。唐大中五年，亳州刺史李暨再摹刻於石。《繁城表》篆額黑字兩行，中有界方，文乃「魏公卿上尊號表」。自「陛下即位」下十行勒於碑後。唐人稱為梁鵠書。《禪壇記》篆額黑字一行，顏真卿以為鍾繇書。《漢獻帝紀》：延康元年十月乙卯，皇帝遜位，魏王稱天子。又按《魏志》，是歲十一月葬士卒死亡者，猶稱令。是月丙午，漢帝使張愔奉璽綬。庚午，王升壇受禪。又是月癸酉，奉漢帝為山陽公。而此碑云十月辛未受禪於漢。三家之說皆不同，今據裴松之注《魏志》，備列漢、魏禪代詔册書令、群臣奏議甚詳，益知《漢》《魏》二紀皆謬，而此碑為是也。蓋作史者之疑誤後學也多矣。夫曹氏建號，讀其事者為之扼腕，彼且洋洋自滿，比德前代，又勒豐碑，惟恐傳之不遠，欺罔甚矣。今以其字畫之工，故備錄之，以俟識者。○按，「饗」碑文作「饗」，「及譙父老」原本作「及故老」。今依《金石錄》改正。「黑字兩行」「黑字一行」未詳，疑為陽額，故拓本為黑字也。

於戲，古碑之荒墜也久矣。堯祠舜塚，蕪而弗治，禹功頡銘，忽焉淪沉。志古之

士，將何所取哉！

《東漢志》：章帝元和二年東巡狩，將至泰山道，使使者奉一太牢祠帝堯於濟陰成陽靈臺。桓帝延熹十年二月禱雨堯祠，碑云：「常以甲子日，詔太常陳上古之禮，舞先王之樂，享祀群神，仰瞻雲漢，嘉澍優洽。孟府君知堯精靈與天通神，修治大殿。」餘多磨滅。靈帝熹平四年，建堯祠碑，云：「帝堯者，蓋昔世之聖王也。」又曰：「慶都與赤龍交而生伊堯。」又曰：「聖漢龍興，纂堯之緒，祀以上犧。至於王莽，絕漢之業而壇場夷替，屏攝無位。」字畫隱隱可見。

舜塚碑，唐大曆二年道州建敕亭，江華縣令瞿令問八分書。永泰二年三月十五日，元結奏舜廟狀云：「臣謹按地圖，舜陵在九疑之山，舜廟在大陽之溪。舜陵古老已失，大陽溪今不知處。秦漢以來，置廟山下，年代寖遠，祠宇不存。每有詔書，令州縣致祭奠，醉荒野，恭命而已。豈有盛德大業，百王師表，沒於荒裔，陵廟皆無。臣謹遵舊制，於州西山上已立廟訖，特乞天恩，許蠲免近廟一兩家，令歲時拂灑，示爲恒式。謹錄奏聞。」時郭子儀爲中書令，奏准敕賜廟戶馬懷玉等。《禹廟碑》，光和二年十二月丙子朔十九日甲子，皮氏長南陽章陵劉尋孝嗣、丞安定烏氏樊璋元孫，敘

禹平水土之功，後有銘文。又一碑云「皮氏長安定」，「蘇」字下文已磨滅。碑陰有汾陰趙遺子宣數十人，姓名、官爵具存。末後有龍門復民卅五戶題名。此碑在龍門禹廟。《蒼頡廟銘》，熹平六年立，略曰：「蒼頡天生德於大聖，四目靈光，爲百王作憲。」銘曰「穆穆聖蒼」等語，而缺陷者多。又蒼頡廟人名碑云有蓮勺左鄉有秩、池陽集丞有秩，皆不知是何名號。又有夏陽侯長、祋祤侯長，則是縣吏之名，皆無事實可考。宋彭大雅以漢碑完好者四十本，作橫卷，刻於渝州博古堂，雖功用精嘉，而筆法緩弱失真矣。○按，瞿令問書舜塚碑，見《書史會要》。「敕亭」二字未詳。「定烏氏」上原本無「安」字。「集丞有秩」原本作「集水」。今依《金石錄》改正。

衍極卷之四

古學篇

秦廢古學，刀書不可得而行矣。

「刀書」見《天五》注。　今有海外西洋馬八兒等國人，以長細銛刀，右手執用，托以左拇指，橫刻貝葉爲字。　或暮夜交睫書之，迅速精利，皆不失行理，豈不謂禮失求諸野。

蒙恬《筆經》，胡毋敬等剟掠遺範，造《蒼頡》《博學》諸書，散落復盡。

蒙恬爲秦將，造《筆經》。　餘見《至樸》《書要》注。

然道在兩間，法出於道，書雖不傳，法則常在。　故執筆貴圓，字貴方；篆貴圓，隸貴方。　圓效天，方法地。　圓有方之理，方有圓之象。　篆不篆，隸不隸，吾不知其爲書也。

執筆貴圓，握管不可不直，直則方。字貴方，得勢不可不轉，轉則圓。篆，圓也，

圓其用而方其體。隸，方也，外雖方而内實圓。一方一圓交，其效法天地之道乎？

至於點畫之際，縱經橫緯，莫非陰陽至理之所在。故左氏因亥有二首六身而得筆

法，可謂善體物者矣。夾漈曰：六書起一成文，衡爲一，從爲丨音袞，邪丿爲丿房必反，

反丿爲乀分勿反。至乀而窮。折一爲乛音及，反乛爲乚呼旱反，轉乚爲乚音隱，反乚爲乚居

月反。了从此，見亅部。至乚而窮。折一爲乛者，側也，有側有正，正折爲乀，即宀字也，又音

帝，又音入，宀音綿。轉乀爲乀側加反。側乀爲乀音畎。反乀爲乀音泉。引一而繞合之，方則

爲囗音圍，圓則爲〇音星。至〇則環轉無異勢，一之道盡矣。、音柱與一偶，一能生，

、不能生，以不可屈曲，又不可引，引則成一。然、與一偶，一能生，而、不能生，天

地之道，陰陽之理也。篆通而隸僻，故有左無右，有自今作卩，音皁無障，音皁。於篆則

左向右爲左，右向左爲右。獨向爲自，相向爲障。篆明而隸晦，故有王無玉，有未無

朱。於篆則中一近上爲王，中一居中爲玉，中一直爲朱，中一不直爲未。篆巧而隸

拙，故有冂音覓無冂音炯，有乀無丨，於篆則上冒爲冂，不冒爲冂，上加乀爲主，加乀爲宀。篆

轉冂爲凵口犯反，側凵爲匚音方，反匚爲㇆音播。至㇆而窮。

五犯反。

縱而隸拘，故有刀無匕，有禾無未音稽。於篆體向左爲刀，向右爲匕，首向左爲禾，向

右爲未。然則篆之於隸，猶筮之於龜。○按，「了從此」三字原本訛作大注。下脱「見了部」三

字。「即宀字也」十字，亦訛作大注。今依《六書略》原文改正。

紫真授義之，其似乎？

紫真，白雲先生也。義之曰：「天台紫真謂余曰，子雖至矣，而未善也。書之氣

必通乎道，同混元之理。陽氣明而華壁立，陰氣大而風神生。力圓則潤，勢弱則澀。

緊則勁，逸則俊。內貴盈，外貴虛。起不孤，伏不寡。迴仰非近，背接非遠。望之惟

逸，發之惟靜。」

或曰：梁武謂元常古肥，子敬今瘦，子敬不逮逸少，逸少不逮元常。學者以二王

比肩，曰父作之，子述之。逸少無跡可尋，獻之則未至也。

元常古肥，子敬今瘦。子敬不逮逸少，逸少不逮元常。此梁武帝之公論也。庚

肩吾曰：「探妙測微，盡形得勢，疑神化之所爲，惟張有道、鍾元常、王右軍其人也。

張工夫第一，天然次之；鍾天然第一，工夫次之，王工夫不及張，天然過之，天然不

及鍾，工夫過之。」張懷瓘曰：「獻之極細真書，筋骨緊密，不減於父。如大則尤直而

寡態。唯行、草之間，逸氣過之。然諸體多劣於右軍。總而言之，「伯仲差耳。」黃魯直曰：「謝太傅嘗問獻之，卿書何如君家尊，獻之曰固應不同。論者多不謂然，彼欲與乃翁抗行，大似不遜。余嘗評其書，右軍能父，中令能子。同時諸人，皆不能在此位也。」吁，子敬之言過矣。原其所由，蓋有爲之先者。子敬學於逸少，逸少學於鍾、張。逸少嘗曰，吾書比鍾繇當抗行，比張芝猶雁行。乃托以受法於白雲先生，先生遺以鼠鬚筆。言托真隱之説，讀者不能無疑。子敬又言，於會稽山見一異人，披雲而下，左手持紙，右手持筆，以遺獻之。獻之受而問曰，君何姓字，復何遊處，筆法奚施。答曰，吾象外爲宅，不變爲姓，常定爲字敬，其筆跡豈殊吾體邪。聖人以神道設教，不若是之欺誕也。陶弘景曰，比世皆尚子敬，不復知有元常。於逸少亦所排棄。嗚呼，是豈易與俗人言哉！然逸少又有言曰，吾盡心精作，亦久尋諸書，惟鍾、張故爲絕倫。其餘爲是小佳，不足在意。去此二賢，僕當次之。逸少嘗往都，臨行題壁，子敬密拭除之，更別題，私爲不忝。羲之還，見之歎曰，吾去時真大醉也。子敬乃心服。蓋至是則人心之不容泯者，始昭然矣。

羲之曰：「意在筆前，字居心後，存筋藏鋒，滅跡隱端。」而分起伏諸用。

王羲之《筆勢論》曰：「夫書字貴平直安穩，先須相筆，或偃或仰，或欹或側，或大或小，或長或短。凡作一字，或似篆籀，或似鵠頭，或似散隸，或似八分，或似蟲食葉，或如水中科斗，或如壯士利劍，或似婦人纖麗。先構筋力，然後裝束。必須注意詳雅，起發密齊，疏闊相間。每作點必須懸手作之，或作波抑而復曳。作一字皆須作數種意，或橫畫似八分而發如篆籀；或豎牽如深林之喬木，而屈折如剛鐵；鈎或上大如稈稿，或下細如針圭，或側轉點發似鳥飛，或稜側如流水。作一字橫豎相向，作一行明媚相成。第一須存筋藏鋒，滅跡隱端。用尖筆須落鋒混成，無使毫露。舉新筆，意況生舉，爽爽若神。為一字，數體俱入。若作一紙，皆須字字意別，勿使相同。書虛紙用強筆，書強紙用弱筆。強弱不等，則蹉跌不入。必須正坐靜思，令意在筆前，字居心後。未作之始，結思成矣。然下筆不欲急，故須遲，何也？筆是將軍，故須持重。心欲急，不宜遲。心是箭鋒，箭不欲遲，遲則中物不入。夫字有緩急，一字之中，何者有緩急？如「烏」字一點點須急，橫直即須遲，故「烏」之腳須急，急則有形勢。每書欲得十遲五急、十曲五直、十起五伏，然後是書。若直筆急牽急裹，此但暫視似書，久味無力。又須用筆著墨不過三分，不得深浸，毛

弱無勢。墨用松節同研，久久不動，彌佳也。」〇按，此注引羲之《筆勢論》，訛字甚多，今依《墨池編》校正。

又題衛氏《筆陣》曰：「夫書先引八分、章草入隸字中，草書象篆、隸、八分相雜。」斯言旨哉。衛氏曰：「善鑒不書，善書不鑒。」又刪李斯《筆妙》而分七勢，可與八永參焉。

李斯曰：「夫書之微妙與道合。然篆籀以前，不可得而聞矣。」自尚方大篆頗行於世，但爲古遠，人多不詳。今斯刪其繁者，取其合理，參爲小篆。凡書非但裹結，終藉筆力路逕。蒙恬《造筆經》猶自簡略，斯更修改，望益於用。用筆之法，先急迴，後疾下，如鷹望鵬逝，信之自然，不得重改。送脚若遊魚得水，舞筆如景山興雲，或卷或舒，乍輕乍重，善深思之，理當自見矣。衛氏名鑠，字茂猗。晋廷尉展之女，恒之從妹，汝陰太守李矩之妻，中書郎充之母。善正、行書。撰《筆陣圖》曰：「夫三端之妙，莫先乎用筆；六藝之奧，莫重乎銀鈎。昔李丞相見周穆王書，七日興歎，患其無骨；蔡尚書入鴻都觀碣，十旬不返，嗟其出群。故知達其源者少，闇於理者多。近代以來，殊不師古，緣情棄道，纔記姓名。或學不該贍，聞見又寡，致使成功不就，

虛廢精神。自非通靈感物，不可與談斯道。今刪李斯《筆妙》，更加潤色，總七條，并作其形容列事如左。先取崇山絶仞中兔毛，八九月收之，筆頭長一寸，管修五寸，鋒齊腰強者。研取燋溷新石，潤澀相兼，浮津耀墨者。墨取廬山松煙，代郡鹿膠，十年以上，強如石者。紙取東陽魚卵，虛柔滑凈者。然後靜慮意思，揮襟作之。先學執筆。若真書，去筆頭二寸一分；若行、草，去筆頭三寸一分，執之下筆。點畫波撇屈曲，皆須盡一身之力而送之。初學先須大書，不得從小。善鑒者不寫，善寫者不鑒。善筆力者多骨，不善筆力者多肉。多骨微肉爲筋書，多肉微骨爲墨豬。多力豐筋者聖，無力豐肉者病。一一從其消息而用之，一如千里陣雲，隱隱然其寔有形。丶如高峰墜石，磕磕然寔如崩也。丿陸斷犀象。乚百鈞弩發。—萬歲枯藤。乀崩浪雷奔。𠃌勁弩筋節。用筆有七種：有心急而執法緩者，有心緩而執法急者。若執筆近而急，意前筆後者，勝。若執筆遠而急，意後筆前者，敗。又有六種用筆：結構圓備如篆法，飄颺灑落如章草，凶險可畏如八分，窈窕出入如飛白，耿介特立如鶴頭，鬱拔縱橫如古隸。然心存委曲，每爲一字，各象其形，斯造妙矣。」羲之題其後曰：「夫紙者陣也，筆者刀稍也，墨者鍪甲也，研水者城池也，心意者將軍也，本

領者裨將也，結構者謀略也，颭筆者吉凶也，出入者號令也，屈折者殺戮也。夫欲書

先乾研墨，凝神靜思，預想字形，小大偃仰，平直振動，令筋脈相連，意在筆前，然後

作字。若平直相似，狀如算子，上下方整，前後齊平，此不是書，但得其點畫耳。昔

宋翼常作此書。翼，鍾繇弟子。鍾繇叱之，翼三年不敢見繇。即潛心改跡：每畫一

波常三過折筆。作一點如高峰墜石，常隱鋒而爲之。作橫畫如列陣之排雲。作一戈

如百鈞弩發。作屈折如銅鐵鈎。每一牽如萬歲枯藤。翼先來書惡，晉太康中有人於

許下破鍾公墓，遂得《筆勢論》，翼乃讀學，名遂大振，欲真書、行書，皆依此法。若學

草書，須緩前急後，字體形勢，狀等蟲蛇相鈎連不斷，仍須稜側起伏。用筆亦不得使

齊平小大一等。每字須有點處，且作餘字總竟，然後安點。其點須空中遙擲筆作

之。其草書亦須象篆、八分、古隸相雜。亦不得急，令墨不入紙。若急作，意思淺

薄，筆則直過。唯有章草及章程行狎等，不用此勢，但有擊石波而已。其擊石波者，

缺波也。又八分更有一波，謂之隼尾波，即鍾公《太山銘》及《魏文帝受禪碑》已有此

體。夫書先須引八分、章草入隸中，發人意氣。若直取俗字，不能光發。羲之少學

衛夫人書，及後渡江北遊名山，遂於眾碑學習焉。」八永，八法也，見《書要》注。○按，

「舞筆」原本作「頭合」。「善深思之，理當自見」原本作「善思之，此理可見」。「致使成功不就，虛廢精力」。今依原碑文及《金石錄》改正。

神」原本作「致用功用不就，虛廢精力」。今依原碑文及《金石錄》改正。

張懷瓘《十法》，其《心成頌》之緒論乎？

張懷瓘，唐人，善正、行書。爲翰林供奉，右率府兵曹參軍。撰《書斷》《書估》《評書藥石論》《書法藥石論》《六體論》等篇。又撰《用筆十法》。一曰偃仰向背，二曰陰陽相應，三曰鱗羽參差，四曰峰巒起伏，五曰真草偏枯，六曰邪正失則，七曰遲澀飛動，八曰射空玲瓏，九曰尺寸規度，十曰隨字變轉。《心成頌》，隋釋智果作頌，曰：「迴展右肩，長舒左足。峻拔一角，潛虛半腹。間合間開，隔仰隔覆。迴互留放，變換垂縮。繁則減除，疏當補續。分若抵背，合如對目。孤單必大，重并仍促。以側映斜，以斜附曲。覃精一字，功歸自得。盈虛統視聯行，妙在相承起伏。」

《翰林》《禁經》發諸家筆意。

《翰林密論》二十四條，論用筆法。《禁經》，唐太宗集王羲之、虞世南諸人等三十餘家法論，撰成三卷。上論用筆，中論異勢，下論裹結。其言極多，禁敕不行，號曰《禁經》。序曰：「夫工書須從師授，必先識勢，乃可加功。功勢既明，則務於遲

澀。遲澀和矣，無繫拘跼。

狀異，狀異之變無溺荒僻。

無方矣。設乃一向規模，隨其工拙，勢以返覆肥瘦，體以疏密齊平。放則失之於速，

留乃失之於遲，畏懼生疑，否臧不決，運用迷於筆前，震動惑於手下。若此欲造於玄

微，則未之有也。」

背拋引蠆毒法，趯戈曰清潤遲澀而右顧，善於形容矣。

《翰林密論》背拋法曰：「蹲鋒緊掠徐擲之，速則失勢，遲則緩怯。《臨池訣》
曰：「此鍾法，稍涉八分蠆毒法。引過其曲，轉蹲其鋒，又徐收而蹲，趯之不欲出，須
暗收，使其如負芒刺，則佳。」背趯法曰：「以中指遣至盡處，以名指拒而趯之。又
潛鋒暗勒，勢盡然後趯之。右軍背趯戈法，上則俯而過，下則曲而就。蓋所以失之
於前，正之於後也。又永禪師澀出戈法，下以名指築上借勢，以中指遣之至下，以名
指衄鋒潛趯，此名禿出法。唐文皇云『為戈必清潤，貴遲澀而右顧』是也。」

邊衫衄 女六反，又音肉 **側，其「月」** 魚厥反 **暗築，未善也。**

衫法曰「上平點，中啄，下衄側」，暗築法曰「馭鋒直衝，有點連物，則名闇築。

『月』『其』字內兩點用之」，皆非也。蓋邊衫下不可以魟側，而「其」「月」則當用潛虛半腹法也。如說字義，則有「月」如六反從「人」者，亦不用闇築法也。

蕭何、韋誕，其能署書乎。

蕭何作未央宮前殿成，覃思三月，以題其額，觀者如流水。何用禿筆書，時謂之蕭籀。又題龍虎二闕。韋誕青龍中題三都宮觀榜額，自謂能逞徑丈之勢，方寸千言也。明帝時陵雲臺成，亦令誕題署。

或問：「廣成子《應候》、僧一行《釋微》、燕卿、葛氏諸作，極論題署，其幾法乎？」曰法則法矣，然多忌諱，適足以累法。

題署之法弊於唐，使人多忌諱，其原蓋出於陰陽家者流。世有廣成子《集陰陽應候法纂異記感應章》、一行禪師《釋微集》、燕卿大師《字旨明簡集》、葛仙翁《勒字法應神集音義章》、白雲先生《筆論》《元鑒》諸書，極言題署之法，點畫分毫，來去各立名字，應之以陰陽，象之以五行，法之以六神，使術者能察人平生禍福。屋之大小，字之尺寸，各有程限，占其喜怒休咎之祥，年月遠近之應，可考而知。且謂虞世南筆首大尾小，犯前九惡；二歐之筆楷而不朝；柳公權筆瘦如鶴脛；周越筆勢如龍

病在沙，不得隋侯之藥，此五者名重當時，其法不應陰陽氣候，神氣不全，枯然如死。李邕之體出於彼而達於此矣。愚按，廣成子莊周載其當黃帝之世，居崆峒一千二百年，是時陰陽之家未出也；葛仙翁生於晉朝，忌諱雖多，而題署未有此病；唐一行以數學名家，字書非其所長。然則其僧簡定之流所托，爲可知矣。簡定，燕卿名也。

真卿之《劍池》，陽冰之《講臺》《祠宇》等作，縱橫生動，不假修飾，其署書之雄秀者乎！

顏魯公書「虎邱劍池」，李監書「生公講臺」，在蘇州虎邱寺。又篆處州仙都山黃帝祠宇字，其上刻丹，楊葛蒙勒石，乃顏真卿楷書也。又篆越州大禹之廟字，并曠世絕作。

陳旅之記，能持論矣。

陳旅，字眾仲，莆田人。撰題署書記，略曰：「往而不返者，世道之既變也。易知而不知者，人情之異尚也。」《傳》曰「清廟之瑟，一倡而三歎」者，三人從歎之耳。夫三代之隆，先王禮樂之教著於人心，而大樂必易夫人可知也。然而人情異尚，雖聖人不能使之知其至易。世道既變，雖聖人不能返其必往。此好古君子往往於故城廢

隧、破碑斷礎觀古人之陳跡，歟欷而不能去也。余外大父趙大蓬曰：《易》有真《河

圖》泛見於事物，如六書之爲學，最可以觀理。今其書雖存，得其理者鮮矣。至漢、

魏以來，題署字法，今人都更不講，況欲識無懷氏之古封乎！閩中風俗以正月六日

遊烏石山，寺公指寺額語余曰：是古題署法書也。昔宦遊吳楚間，多見之，古時人人

知有是法。王公貴人有所建立，不能書不書，必求能書，雖微賤必書。紹興後無論

能否，官大即書，一時迎合，爭乞新題易舊榜，於今存者什之一耳。彼見古體波磔漸

收，形勢似拙，曰而何其態之拘拘也，曷不爲我之騁乎？詎知字有古法而不騁，於

法固甚巧也，拙則軼出矣。其法與鍾、王小字異而寔同。後人小字變形存神，是尚

可取。至於大字，形不逮神，雖好不取也。米南宮、黃太史輩，非不爽峭可喜，直可

施之亭榭宴遊處。唐以來唯顏太師，大、小字俱雄秀合法。然論題署，李北海爲

最云。

「世稱李邕善題署，然其銘刻歐、虞、褚數公差優乎？」

問北海善題額。

曰古之銘石，典重端雅，使人興起於千載之下。邕以行狎相參，後世媿五灰反，又

五罪反**異百出，邕作俑也。**

李邕，字泰和，唐揚州江都人。爲御史中丞、汲郡北海太守。善題署碑頌。人奉金帛請其文，以鉅萬計。初，行草之書自魏晋以來唯用簡札，至銘刻必正書之，故鍾繇正書謂之銘石。虞、褚諸公守而勿失。至邕，始變右軍行法，頓挫起伏，自矜其能，銘石悉以行狎書之，而後世多效尤矣。

歐、虞、褚深得書理。信本傷於勁利，伯施過於純熟，登善少開闔之勢，柳誠懸其游張、顏之閫奧乎？徐、李、沈、宋諸家，殆闚丑禁反**其藩落者乎？**

歐陽信本、虞伯施、褚登善，見《書要》注。柳誠懸，名公權，唐文宗以爲翰林侍書學士。張伯高、顏清臣，見《至樸》。徐浩見《書要》。李邕見上注。沈傳師，字子言，官至吏部侍郎；宋儋，字藏諸，爲校書郎，皆唐人，善楷、隸、行草。

韓擇木、韓秀寔、李莒、李儉綽有古意。

韓擇木，昌黎人，官至散騎常侍。韓秀寔，爲翰林。莒、儉皆仕唐，善楷、隸、八分。

太白得無法之法，子美以意行之。

太白，姓李名白，一字長庚。爲翰林供奉。子美，姓杜名甫，官至檢校工部員外郎。善楷、隸、行草。

昌黎知其理而功淺，子厚雅有抱負，而有永興公之餘韻。

虞世南也。

「議者以退之爲極疏厲。」

問韓字失粗魯。

曰彼蓋不知九方歅音因之相馬也。

昌黎，姓韓名愈，字退之，官至吏部侍郎，謚曰文。按，林蘊《撥鐙序》曰：「蘊咸通末爲州刑掾，時盧公肇罷南浦太守，歸宜春，公之文翰，海內知名，蘊竊慕小學，因師於盧公子弟安期公，授以撥鐙法，曰推、拖、撚、拽是也。盧自言，昔受教於韓吏部云。」子厚，姓柳名宗元，官至禮部員外郎、柳州刺史。嘗作《筆精賦》，略曰：「勒不貴臥，側常患平。努過直而力敗，趯當存而勢生。策仰收而暗揭，掠右出而鋒輕。啄倉皇而疾罨，磔趞趄以開撑。」

「黃魯直云：『書道弊於唐末，惟楊凝式有古人筆意。』」

問少師書。

曰中流失船，一壺千金。

凝式，字景度，五代人，官至太子少師，以心疾致仕。時人以楊風呼之。善行、草。

「請問宋之名家。」曰錢忠懿、杜祁公之流便，蘇才翁、倩仲之爽峭，蘇子瞻之才瞻，米元章之清拔，加於人一等矣，踏道則未也。

忠懿，名弘俶，字文德，吳越國王。善行、草，宋太宗評之入神品。祁公，名衍，字世昌，官至僕射，謚正獻。數與蔡忠惠論書。草法秀勁，似晉宋間人。才翁，名舜元，梓州人，官至轉運使。倩仲，名舜欽，一字子美，才翁弟也，官至集賢校理、監進奏院。行、草傑出。而子美少劣於才翁。子瞻，名軾，眉州人，官至端明翰林侍讀學士，謚文忠。元章，名芾，吳人，官至禮部員外郎，行書超詣。大抵言，此數家多能於行、草，而略於楷、隸也。

若夫魯直之瓌變，劉濤諸人所不能及，而有長史之遺法，然其真行多得於《瘞鶴》。

黃魯直，名庭堅，豫章人。官至吏部員外郎。善行、草，自謂得江山之助。嘗曰：「草書近時士大夫罕得古法，但弄筆左右纏糾，遂號爲草書，不知與科斗、篆、隸同法同意。數百年來，惟張長史、永州狂僧懷素及余三人悟此法耳。蘇才翁有悟處而不能盡其宗趣，其餘碌碌耳。余在黔中時，字多隨意曲折，意到字不到。及來僰蒲北反道舟中，觀長年蕩槳，群丁撥棹，乃覺少進，意之所到，輒能用筆。然比古人，入則重規疊矩，出則奔軼絶塵，安能得其髣髴？」劉濤，溫陵人。以草書名世，時稱爲草聖翁。真行，謂真帶行也。《瘞鶴》，見《書要》注。

問吳、范等。

問周越、李時雍、鍾離景伯。曰如法何，吳說、張孝祥、范成大法乎。

曰此而法，天下無法矣。「然則張即之諸人，其彌降乎？」

問張即之以來書道愈壞。

曰吁，磔陟格反裂塗地矣。

周越，字子發。李時雍，字致堯。鍾離景伯，字公序。吳說，字傅朋。張孝祥，字安國。范成大，字至能。張即之，字溫夫。皆仕宋顯宦，以能書稱。

也。

或問蔡京、卞之書。曰其悍誕奸鬼，見於顏眉，吾知千載之下，使人掩鼻而過之

蔡京，字元長，興化人。官至太師、魯國公。卞，字元度，京弟也。官至樞密。皆

宋之姦臣，書字如其爲人。

曰：「張即之、陳讜之書，

陳讜，字正仲，興化人。官至尚書。

一時籍甚，豐碑鉅刻，散流江左，迨今書家，尚祖餘習。」

問張、陳書。

曰速勿爲所染；如深焉，雖盧扁無所庸其靈矣。「然則其自知邪？」

問能自知其非。

曰知則不爲也。人生不幸不聞過，大不幸無恥。蘇氏有言曰，書於魯公，文於昌

黎，詩於工部，至矣。

蘇子瞻曰：「智者創物，能者述焉，非一人而成也。君子之於學，百工之於技，自

三代歷漢至唐而備矣。故詩至於杜子美，文至於韓退之，書至於顏魯公，畫至於吳

道子，極古今之變，天下之能事畢矣。」

或曰：「彼人耳，若夫呂巖、鍾離權之儔公回反雄神險，不其愈乎？」曰吾論書不論仙。然抱朴稱皇象爲書聖，陶真逸有頑仙之論。

呂巖，字洞賓。鍾離權，呂之師也。抱朴子，名洪，字稚川，姓葛氏，晉丹陽句容人。少好學，家貧，躬自伐薪，以貨紙墨，夜輒寫書通習，遂以儒學知名。尤好神仙導養之法。從祖玄，吳時學道得仙，號爲葛仙翁。以其鍊丹秘術授弟子鄭隱，洪就隱學，悉得其法。聞交趾出丹砂，求爲勾漏令。行至廣州，乃止羅浮山，鍊丹積年，著述不輟，尅期而逝。嘗著書一百一十六篇，自號抱朴子，因以名書。皇象，字休明，吳廣陵江都人。官至侍中、青州刺史。善小篆、八分、行、草。抱朴子云：「書聖者皇象。」陶真逸，名弘景，字通明，南朝秣陵人。年四五歲，常以荻爲筆，畫沙中學書。至十歲，見葛洪《神仙傳》，便有養生之志。讀書萬餘卷，一事不知，以爲深恥。梁武帝贈太中大夫，謚貞白先生。嘗從武帝借名帖，論辯往復，有啟曰：「昔患無書可看，願作主書史。晚愛楷、隸，又羨掌典之人。」常言人生數紀之內，識解不能周流天壤，區區惟充恣五

欲，寧可愧恥。每以爲得作才鬼，猶勝頑仙。

或問：「懷素草書，鄰於長史，君謨有僕奴之譏，過乎？」曰人無百歲之壽，而有

千年之信。豪傑復起，相知於異世之下，齰七角反，又初留反然若合符節。未達。

或人未解。

曰人莫不飲食也，鮮能知味也。夫張公者，人龍也，邈焉寡儔。而素欲策駑駘，

與之方駕，九地之下，重天之顛耳。「然則高閑、亞棲之流與？」

問二僧比懷素。

曰二僧跚蘇干反若後矣。

蔡君謨曰：「長史筆勢，其妙入神，豈俗物可近哉。懷素處其側，直有僕奴之態，

況他人所可擬議。」按，《懷素帖》云，「獨步當世，惟洛下顏尚書得之。零陵懷素近得

尚書札翰，大有開發。」又云：「李靖用兵，淳風天文，張旭草書，有唐之三絕也。」其

尊慕若此。高閑上人，能草，每欲學爲張長史。亞棲，洛陽人，嘗對御草書，兩賜紫

袍。自云：「凡書通即變，若執法不變，號爲書奴。」又有沙門貫休者，蘭溪人，

工草、隸，南土比之懷素。成中令問其筆法，休曰：「此事當登壇而授，安可草率而

言？」成銜之，遁於黔中，因以病鶴詩見意曰：「見說氣清邪不入，不知爾病自何來。」此皆唐人僧能書者。

程子之持敬，可謂知其本矣。

程顥，字伯淳，號明道先生，謚純公，河南人。嘗曰：「人書字時甚敬，非是要字好，只此是學。」故朱子銘曰：「握管濡毫，伸紙行墨，一在其中。點點畫畫，放意則荒，取妍則惑。必有事焉，神明厥德。」

或曰：「朱元晦諸賢其簡畢乎？」曰：道德之充於中而溢乎外也。

元晦名熹，號晦庵先生，謚文公，新安人。善評諸家書，謂蔡忠惠以前皆有典則，及至米元章、黃魯直諸人出來，便自欹斜放縱，世態衰下，其為人亦然。

王子文書《感興》，其幾矣。

子文名埜，婺州金華人。鄭回溪之外孫，復娶鄭之孫女。官至端明殿學士、簽書樞密院事。從真西山、魏鶴山講學。尤善楷、隸、行、草。嘗書朱文公《感興》詩於玉麟堂，刻石城山書房，時稱為二妙。其書有齊梁風骨。○按，原本作「官至端明，簽書樞密院」，今從《宋史》改正。

「學書何所止？」曰勉莫勃反身而已矣。「然則張伯高行業未彰，獨以書酣身，益乎？」

問旭。

曰吾聞之，精於一則盡善，遍用智則無成。聖人疾没世而名不稱。彼張公者，東吳之精，去之五百，再見伯英。以此養生，以此忘形，以此玩世，以此流名。

韓退之《送高閑上人序》曰：「苟可以寓其巧智，使機應於心，不挫於氣，則神完而守固，雖外物至，不膠於心。堯、舜、禹、湯治天下，養叔治射，庖丁治牛，師曠治音聲，扁鵲治病，僚之於丸，秋之於弈，伯倫之於酒，樂之終身不厭，奚暇外慕。夫外慕徙業者，皆不造其堂而嚌其胾者也。往時張旭善草書，不治他技，喜怒窘窮，憂悲愉佚，怨恨思慕，酣醉無聊，不平有動於心，必於草書焉發之。觀於物，見山水崖谷，鳥獸蟲魚，草木之花實，日月列星，風雨水火，雷霆霹靂，歌舞戰鬥，天地事物之變，可喜可愕，一寓於書。故旭之書，變動猶鬼神，不可端倪。以此終其身而名後世」。今閑之於草書，有旭之心哉，不得其心而逐其跡，未見其能旭也。」

衍極卷之五

天五篇

天地之數合於五，皇極之道中於五，四時之用成於五，六書之變極於五。是故古文如春，籀如夏，篆如秋，隸如冬，八分、行、草、歲之餘閏也。

天地之數，闡於《河圖》；皇極之道，明於《洛書》。按，《易·繫辭》曰：天一地二，天三地四，天五地六，天七地八，天九地十。天數五，地數五，五位相得，而各有合。天數二十有五，地數三十，凡天地之數五十有五，此所以成變化而行鬼神也。此天地之數合於五也。《洪範》曰：「天乃錫禹洪範九疇，彝倫攸敘，初一曰五行，次二曰敬用五事，次三曰農用八政，次四曰協用五紀，次五曰建用皇極，次六曰乂用三德，次七曰明用稽疑，次八曰念用庶徵，次九曰嚮用五福，威用六極。」此皇極之道中於

五也。《月令》敘春、夏、中央、秋、冬，此四之用成於五也。古文如春，籀如夏，篆如秋，隸如冬，八分、行、草、歲之餘閏也，此六書之變極於五也。

隸之興也，其周之末造乎？其民趨於簡陋乎？

有八卦而後有六書，有六書而後有《六經》，《六經》由六書而傳者也。《傳》曰：「上古結繩而治，後世聖人易之以書契。蓋取諸夬。」書契之始，莫先乎古文，其次籀書，其次篆書，最後隸書，極矣。《六經》者，聖人之語言也。古文者，聖人之面貌也。孔子書《六經》，皆用古文。籀書作於周宣王之時，猶不純用，況末造之篆、隸乎？籀之制字，比古文爲多，以篆方籀，則篆簡矣。秦人轉病其難，又損而爲隸，其日趨於簡陋乎？然此蓋法令之書，非《六經》之文也。漢興，制作未見稱用，隸法之盛自賈魴始，至蔡邕八分石經而篆、籀寖微矣。蓋古文《六經》厄於秦火，至唐惟衛宏古文《尚書》獨存。天寶間，又詔改從今文，而古文《尚書》亦廢矣。愚嘗論古文書，猶古之禮樂也，禮樂不興，則古書不復，其勢然也。

或問：「《石鼓》顯於李唐，韓退之、韋應物以爲周文王、宣王時，歐陽永叔、蘇子瞻謂非史籀不能作，而夾漈以爲秦文，信乎？」曰以漆文知之。

歐陽永叔曰：「石鼓在岐陽，初不見稱於前世，至唐人始盛稱之。」而韋應物以為文王之鼓，至宣王刻詩耳。韓退之直以為宣王之鼓。在今鳳翔孔子廟中，而韋應物以鼓凡十，先時散棄於野，鄭餘慶置於廟而亡其一。皇祐四年，向傳師求於民間，得之，十鼓迺足。其文可見者四百六十五，磨滅不可識者過半。文之古者，莫先於此。然傳記不載，不知韋、韓二君何據而知為文、宣之鼓。然至於字畫，亦非史籀不能作也。

按，三家《石鼓歌》，韋曰：「周文大獵兮岐之陽，刻石表功兮煒煌煌。石如鼓形數止十，乃是宣王之臣史籀作。」韓曰：「周綱陵遲四海沸，宣王憤起揮天戈。蒐於岐陽騁雄俊，鑿石作鼓隳嵯峨。從臣才藝咸第一，簡選誤刻留山阿。」蘇曰：「憶昔周宣歌鴻雁，當時籀史變蝌蚪。厭亂人方思聖賢，中興天為生者考。何人作頌比崧高，萬古斯文齊岣嶁。」鄭夾漈曰：「《石鼓》十篇，大抵為漁狩而作。周宣王時則籀書所始，宣王之前皆古文也。籀文與古文則刀書，故銳；秦篆則漆書，故刓。《石鼓》之文，其端皆刓。且《石鼓文》之為秦篆者，字字可曉。惜乎漫滅，惟一鼓有全篇也。其間有難明者，如『殹』為『也』、『丞』為『丞』之類是也。『殹』出秦斤，『丞』出秦權，自可見矣。」又曰：「《石鼓》大抵用秦篆，其間亦有古文者，何哉？曰秦篆本於籀，

籀本於古文，其母則同，但加減移易有異者。《石鼓》固秦文，知爲秦何代之文乎？

曰秦自惠文稱王，始皇稱帝，其文有曰嗣王，有曰天子。天子可謂帝，亦可謂王，故

知此文則惠文之後，始皇之前所作。韋應物，唐蘇州刺史。歐陽永叔，名脩，宋吉州

永豐人。官至參政，諡文忠公。嘗集錄前代碑刻，撮其大要，并載可以正史學之闕

謬者，有《集古跋尾》二百九十六篇。」

「然則筆曷始乎？」

問始造筆。

曰尚矣。《書》曰作會，非筆何會？紀於太常，非筆何紀？

按，《虞書》曰：「予欲觀古人之象，日、月、星、辰、山、龍、華、蟲、作會、宗彝、藻、

火、粉、米、黼、黻、絺、繡，以五采彰施于五色，作服，汝明。」所謂十二章也。上六者

繪之於衣，下六者繡之於裳，皆雜施五色，以爲五色。周制則以日、月、星、辰畫於

旂、龍、山、華、蟲、火、宗彝繪於衣，藻、粉、黼、黻繡於裳。《周書》曰：「世篤忠貞，服

勞王家，厥有成績，紀於太常。」又《周官》司勳曰：「凡有功者，銘書於王之太常。」夫

畫於旂，書於常，繪於衣，既不可以刀書，而施五采作繪，又難以竹聿行漆，意者三代

以前已有筆墨，與刀書竹漆并行。蓋刀漆施於竹木，而筆墨用於絹帛。《詩》曰：「彤管有煒。」則似竹聿之筆矣。又疑古人精於制物，墨與漆相類，後世不知以爲漆爾。李廷珪之墨用以漆柱，則古人之墨如漆可知。今西域人以金絲礬等藥熬水，濡以絹帛，盛以小缶，用竹聿飲而橫書之，則竹聿亦可以行墨。

蘇望、歐陽棐以三體爲漢石經，趙德夫、洪景伯非之，諒也。

魏三體石經《左傳》遺字，古文三百七，篆文二百十七，隸書二百九十五，有一字而三體不具者。皇祐癸巳，洛陽蘇望氏所刻。蘇望曰：「後漢熹平四年，靈帝以經籍文字穿鑿，疑誤後學，詔諸儒讎定，命蔡邕書古文、篆、隸三體，鐫石立於太學。今石不存，本亦罕見。近於故相王文康家得《左氏傳》搨本數紙，其石斷剝，字多亡缺。取其完者摹刻之，凡八百一十九，題曰《石經遺字》。」歐陽棐集《古文四聲韻》所載石經數十字，蓋有此碑所無者，而碑中古文亦有韻所不收者。則淪落之餘，兩家所得自不同耳。」趙德夫曰：「漢石經遺字藏洛陽及長安人家，蓋靈帝熹平四年所立，其字則蔡邕小字八分書也。其後屢經遷徙，故散落不存。今所有者，才數千字，皆土壞埋没之餘，磨滅而僅存者爾。」按《後漢書·儒林傳敘》云爲古文、篆、隸三體者，

非也。蓋邕所書乃八分，而《三體石經》乃魏時所建也。又按，《靈帝紀》詔諸儒正

《五經》文字，刻石於太學門外，《蔡邕傳》乃云奏正定《六經》文字。而章懷太子注

引《洛陽記》所載，有《尚書》《周易》《公羊傳》《論語》《禮記》。今余所藏遺字，又有

《詩》《儀禮》，然則當時所立又不止《六經》矣。《洛陽記》又云，《禮記》碑上有諫議

大夫馬日磾、議郎蔡邕等名，今《論語》《公羊傳》後亦有堂谿典、馬日磾等姓名尚在。

洪景伯曰：「石經見於《范史·帝紀》及《儒林》《宦者傳》，皆曰《五經》。《蔡邕》

《張馴傳》則曰《六經》。惟《儒林傳》云爲古文、篆、隸三體。」酈氏《水經注》云：「漢

立石碑於太學，魏正始中又刻古文、篆、隸三字石經。」《唐志》有三字石經兩種，曰

《尚書》，曰《左傳》。獨《隋志》所書異同，其目有一字石經七種，三字石經三種。既

以七經爲蔡邕書矣，又云魏立一字石經，乃其誤也。范蔚宗時，三體石經與熹平所

鐫并列於學官，故史筆誤書其事，後人襲其訛錯，或不見石刻，無以考正。趙氏雖以

一字爲中郎所書，乃未嘗見一字者。近世方勺作《泊宅編》，載其弟匋所跋石經，亦

爲《范史》《隋志》所惑，指三體爲漢字。至《公羊》碑有馬日磾等名，乃云魏世用其

所正定之本，因存其名。可謂謬論。夏氏所注古文，既以此碑爲石經，又有蔡邕石

經，亦非也。愚謂趙德夫、洪景伯之言可謂信而有徵矣。然莫能辨其三體爲誰書也。今按，元魏江式《論書表》有云，魏初陳留邯鄲淳以書教諸皇子，又建三字石經於漢碑之西，其文蔚炳，三體復宣之語，最爲明白。而二公略不及此，故特表而出之。歐陽棐，脩子，官至右司。著《集古目錄》十卷。趙德夫，名明誠，密州諸城人，宋相挺之之子也。著《金石錄》三十卷。紹興中，其妻易安居士李清照表上之。洪景伯，名适，饒州鄱陽人。官至右僕射，謚文惠公。有《隸釋》《隸譜》《隸圖》《隸韻》等書，共二十七卷，又《隸續》十卷，行於世。

或曰：「古書籕、隸，其渝渝乎久矣，而何言之瞀古嶽反，明也邪？」曰：「吾聞達於理者，古今不能畐古核反。審其幾者，鬼神莫能閟兵媚反。夫道一而已矣。然則用筆有異乎？

問用筆。

曰有。請問，曰篆用直，分用側。「隸楷？」

問隸楷。

曰間去聲，下同出，存乎其人。「其人可得聞乎？」

問人。

曰顏、柳篆七而分三，歐、褚分八而篆二。「行草？」

問行草。

曰《禊序》篆多，間以分側。○按「篆多」二字，原本誤在「禊序」上，今改正。

有石書之遺意焉。

石書即石經。

「然則執筆有異乎？」

問執筆。

曰夫執筆者，法書之機鍵也。近世善執筆者莫如張、顏，吾以此按天下圖書，不能逃乎玉尺也。

晉田父掘地，得古玉尺。

夫善執筆則八體具，不善執筆則八體廢。

八體，八法也。

寸以內法在掌、指，寸以外法兼肘、腕。掌、指法之常也，肘、腕法之變也。魏晉

間帖、掌、指字也。嗚呼，師法不傳，人便其所習。便其所習，此法之所以不傳也。

故惠施卒而莊子深瞑不言，鍾子期死而伯牙毀琴絕弦，蓋傷世之難與知也。

古書、籀、隸同源而殊流，篆直分側，用二而理一。自其殊者而觀之，則古文而籀，籀而隸，若不可以相入。自其一者而觀之，則直筆圓，側筆方，而執筆初無異也。其所以異者，不過遣筆用鋒之差變耳。昔有善小篆者，映日視之，有一縷濃墨正當其中心，雖屈折處亦無有偏側者，蓋用筆直下，則鋒常在畫中，故其勢瘦而長。此徐鉉所謂蠖古火反屈法也。章友直自得李陽冰筆意，每執筆自高壁直落至地如引繩，皆直筆之用也。欲側筆則微倒其鋒，而書體自然方矣。大抵筆直則圓，圓故長，長必瘦；側筆則偏，偏故方，方必肥。瘦硬易寫，肥勁難工。直筆難於肥，側筆難於瘦，其要在變而通之。若夫執筆，則不可不直也。古人學書皆用直筆，王次仲等造八分，始有側法。然分書間用直筆者有之矣，未有古人籀篆而用側筆者也。隸出於篆，而分又隸之變也，故間出。顏、柳隸之篆，歐、褚隸之分。《蘭亭》多用篆法。「至於」由」字之類，則間用側筆。米元章評褚臨《蘭亭》曰「由」字益彰於楷則者是也。故善觀《蘭亭》者，則知隸、草之變矣。其要妙在執筆。善執筆則直側一以貫

之，隨手萬變，任心所成，天下無全書矣。《臨池法》曰：用筆之法，以大指撇中指，斂第二指，抽名指，令掌心虛如握卵。名指拒中指，小指拒名指，須用大指初節外置筆，令轉動自在。皆不過雙苞自然，指寔掌虛矣。夫小字及寸，必須寔按其腕，而用在掌、指。自寸以往，則勢局矣，遂有覆腕、懸腕、運肘、運背之作。至於偃仰步武之間，隨宜制變，莫不各有當然之理。故有常法焉，有變法焉。常，經也，變，權也。審於反經、合經之權，則知變矣。

或曰：「絳州潘氏蒐撫奇墨秘褚，昉甫往反於蒼頡，訖於宋初，其雅博乎？」曰淳化間，太宗出內藏古蹟，命王著臨撫，工用精嘉。《大觀》《絳》《潭》，猶有似人之喜。

《戲魚》《黔江》《鼎》《澧》音禮，無慮數十，有無不足計也。

宋太宗留意翰墨，遣使天下，購募歷代名蹟。淳化中，乃出御府所藏，命侍書王著臨搨，以棗木鏤刻，藏於禁中。釐爲十卷，各於卷末篆題「淳化三年壬辰歲十一月六日奉聖旨摹勒上石」。每大臣登進二府，則賜以一本，其後不賜，故尤爲難得。仁宗時，又詔僧希白刻石於秘閣，前有目錄，卷尾無篆書題字。近世相傳，以爲二王府帖者，繆也。按，黃魯直曰，禁中板刻古法帖十卷，當時皆用歙州貢墨墨本賜群臣。

元祐中，親賢宅從禁中借版墨百本，分遺官僚。但用潘谷墨，光輝有餘而不甚黟黑。又多木橫裂紋，時有皴散失字處，士大夫不能盡別也。親賢宅魏王，即二王也。又有高宗紹興中國子監本，其首尾與淳化略無少異，或云即御府所藏舊刻，未知是否。當時御前拓者多用匱紙，蓋打金銀箔上，隱然爲銀錠櫳痕以愚人，但損剝非復拓本之遒勁矣。自後碑工作蟬翼本，且以厚紙覆板上，隱然爲銀錠櫳痕以愚人，但損剝非復拓本之遒勁矣。初徽宗建中靖國間，出内府續所收書，令刻石，即今《續法帖》也。大觀中又奉旨摹拓歷代真跡，刻石於太清樓，字行稍高，而先後之次亦與《淳化帖》少異。其間有數帖多寡不同。凡標題皆蔡京書，卷尾題云「大觀三年正月一日奉聖旨摹勒上石」，而以建中靖國《續帖》十卷，易其標題，去其歲月與官屬名銜，以爲後帖。又刻孫過庭《書譜》及貞觀《十七帖》，總爲廿二卷，謂之《大觀太清樓帖》。《絳帖》者，尚書郎潘師旦以官帖摹刻於家爲石本，而傳寫多轉失，世稱爲《潘駙馬帖》，凡二十卷，其次序卷帙雖與《淳化官帖》不同，而實則祖之，特有所增益耳。單炳文曰：「淳化官本《法帖》，今不復多見，其次《絳帖》最佳，而舊本亦已艱得。嘗以數本較之，字畫多不侔。偉家藏舊本第九卷大令書一紙第四行内，『面』字右邊轉筆正在石破缺處，隱然可見。今本乃無右邊轉筆，全不成

字。其「面」字下一字與第五行第七字亦不同。又第七行第一字，舊本乃行書「正」字，今本乃草書「心」字，筆法且俗。」曹士冕曰：「帖總二十卷，元無字號及段眼數目。第二卷鍾繇《宣示帖》第一行內「報」字右邊直畫勾起向左畔，第二行「芟」字內下面「夕」字上畫微仰曲，第五行「名」字右角微有一點，第十行「當」字上三點全，旁有微損，却在空處。《已欲日帖》脚下有斷石紋，此卷內第一段與第三段石并缺右角。」單炳文、曹士冕各有摹刻本。世傳潘氏析居，法帖分而爲二。其後絳州公庫乃得其一，於是補刻餘帖，名東庫本。第九卷之舜誤蓋始於此。且逐卷逐段，各分字號，以「日」「月」「光」「天」「德」等二十字爲次第云。後避金主亮諱，但《庚亮帖》內「亮」字皆去右邊轉筆，謂之「亮」字不全本。又有新絳本，北方別本，武岡新舊本，福清、烏鎮、彭州、資州本、木本、前十卷等類皆《絳帖》之別也。《潭帖》者，慶曆中劉丞相帥潭日，以《淳化官帖》命慧照大師希白摹刻於石，置之郡齋。增入《霜寒》《十七日》、王濛、顏真卿諸帖。而字行頗高，與《淳化閣》本差不同。逐卷各有歲月。第一卷題云「慶曆五年季夏慧照大師希白模勒」，第二卷「慶曆八年仲冬月慧照大師希白重模」，第三卷則「五年六月」，第四卷「八年仲冬月」，第五卷「戊子歲孟冬」，第六

卷「五年季夏」，第七卷「五年仲秋月」，第八卷「五年季夏月模勒上石」，第九卷「八年仲冬月」，第十卷「五年仲秋月」。每卷各有「慶曆」及「慧照大師希白重模」字。内第三卷《山濤帖》末有「風筆惻感」之語，不成文，蓋《謝發帖》云「執筆惻感」，今至「執」字止，《濤帖》云「風雨所勸」云云，今至「風」字止，却移「筆惻感」三字在《濤帖》之後，移「雨所勸」以下十九字在《發帖》之後。又第六卷右軍字，先後失次尤甚。朱文公譏其有中分一字，半居前行之底，半居後行之顛，極爲可笑。如黃魯直評釋二卷内鄧愔書第三帖「當」字兩分是也。帖字屢經臨摹，固已失真。如《淳化》等帖，有劉次莊、石蒼舒釋文，雖或未盡，加以陳去非、黃長睿、施武子等更迭考辯，十得八九。若《潭帖》，乃悉顛倒而錯亂之，幾成異域神咒矣。《潭帖》之別，則有劉丞相私第本、長沙碑匠新刻本、三山木本、蜀本、廬陵蕭氏本等類甚多。《戲魚》，即《臨江帖》也。元祐間，劉次莊以家藏《淳化閣帖》十卷，摹刻於戲魚堂，除去篆題，而增釋文。慶元中，四川總領權安節，又重摹刻於利州。黔江者，黔人秦世章常以里中子弟不能書，其將兵於長沙，買石摹刻僧寶月古法帖十卷。寶月，慧照也。謀舟載入黔中，壁之黔江之紹聖院，後題云「長沙湯正臣重模」。《鼎帖》，板本較諸帖增

益最多。澧陽石刻散失，僅存者右軍數帖而已。又有淳熙修內司帖北方印成本，烏鎮張氏福清李氏本。若此之類，大抵皆法帖一再之翻模，殊失筆意，無足觀也。

汪季路之辨審矣。

季路，名逵，衢州人。父應辰，字聖錫，年十八，南渡初廷對第一。俱官至端明殿學士，時稱爲大小端明。鄭回溪娶大端明玉山之女，其子肯亭復爲小端明婿。汪氏建集古堂，藏奇書秘蹟、金石遺文二千卷，玉山多爲跋尾。朱元晦嘗題其跋後曰：「事有實跡，語無浮辭，有德者之言蓋如此，後學所當取法也。」季路著《淳化閣帖辨》，記其十卷板刻行數極爲詳備，末云其本乃木刻，計一百八十四板，二千二百八十七行。後木板多行差，其逐段以「一」「二」「三」「四」刻於旁，或刻人名，或有銀錠印痕，則是木裂。其墨乃李廷珪墨，黑甚如漆。其字精明而豐腴，比諸刻爲肥。劉潛夫曰：「近人多不識《閣帖》某家寶藏某本，或用高價得某本，皆非真。真者字畫豐穰有神彩，如《潭》《絳》則太瘦，《臨江》則太媚。又用李廷珪墨印造，凡淳化間所賜御書喻言等帖，皆用此墨，不可以僞。」予始得汪端明季路所記《閣帖》行數，恨無真帖參校。晚使江左，忽有示此帖十卷，昔李瑋駙馬故物也，後有朱印云：「李瑋圖

籍，上賜家傳，子孫有德，保無窮年。」十卷之末皆有此印。用二千楮得之。其秋被召爲少蓬，始呼匠裝飾。大蓬尤伯晦見之，曰：「寶物也。」昔山谷嘗歎無錢致一本，時幣重物輕，一可當十，彼時已值百千，今安得不愈貴重。然真帖可辨者有數條：墨色，一也。他本刊卷數在上，板數在下，惟此本卷數、板數字皆相聯屬，二也。他本行數字比帖字小而瘦，此本行數字比帖中字皆大而濃，三也。余所得江東本，每板皆全紙，無接黏處，一部十卷，無一板不與汪氏所記合，乃知昔人裝背之際，寧使每板行數或多或寡，而不肯剪裁湊合者，欲存舊帖之真面目，四也。

曰：「《榮咨道二十萬購《夫子廟碑》，劉潛夫十餘載求《邕僧塔銘》，琛乎？」

問虞、歐二碑。唐武德九年，詔立隋故紹聖侯孔嗣哲子德倫爲褒聖侯，重修孔子廟，虞世南撰文并書，相王旦題額。黃魯直曰：「今世有好書癖者榮咨道，嘗以二十萬錢買虞永興《孔子廟堂碑》。予初不信，以問榮，則果然。後求觀之，乃是未劖去大周字時墨本，與張福夷家碑其中闕字亦略相類，唯額書『大周孔子廟堂之碑』八字爲異耳。又碑末『長安三年太歲癸卯金，四月壬辰水，朔八日己亥木』書額，相王旦爲長史直鳳閣鍾紹京，奉相王教搨勒碑額，雍州萬年縣也。又云：朝議郎行左豹衛爲長史直鳳閣鍾紹京，奉相王教搨勒碑額，雍州萬年縣也。

光宅鐫字，今福夷無大費，雖無前後數十字，非寶藏是書之本意。」趙德夫曰：「唐

《孔子廟堂碑》，虞世南撰，武德時建，題云相王旦書額者，蓋舊碑無額，武后時增之

爾。至文宗朝，馮審爲祭酒，請琢去周字，而《唐史》遂以此碑爲武后時立者，誤也。

睿宗所書舊額云『大周孔子廟堂之碑』。今世藏書家得唐人所收舊本，猶有存者。」

《化度寺故僧邕禪師舍利塔銘》，唐右庶子李百藥製文，率更令歐陽詢書。碑在洛

陽。劉潛夫，名克莊，宋興化人，家後村，因以自號。官至尚書，諡文定。其友人陳

景升遺以歐書《邕禪師塔銘》，闕後三行，十年始爲補足，喜而作詩曰：「端平曾歎闕

三行，淳祐重來爲補亡。收拾一碑勞十載，此生凡事不須忙。」

見前注。

曰：鴻都斷石，猶有存者，其古刻之天球乎！

淳于碑》可以全見古人面貌。君謨隸篆，其憂思深矣。

《黃初闕里記》，詞翰爾雅，其南金乎！漢碑三百，銷蝕亡幾。《何君閣道》《夏

《黃初闕里記》，曹植文，梁鵠書。按，《魏志》以黃初二年詔以議郎孔羨爲宗聖

侯，令魯郡修舊廟，置史卒。今以碑考之，乃黃初元年。又詔語時時亦異，當以碑爲

正。蓋不惟詞翰之妙，又可以正史學之失。惜乎碑刻之有限也。《何君閣道》，蜀郡

太守何君閣道碑也。漢光武中元二年刻。此碑在蜀邛崍道中，近出於世，爲東漢隸

書之冠。《夏淳于碑》，漢建寧三年北海淳于長夏承碑也。在今洺州。宋元祐間，因

治河堤，於土中得之，刻畫如新，奇古渾厚。鄭回溪所謂篆體八分者。蔡君謨嘗以

漢碑刻畫完好者，纂而爲十四卷，實慮古書之磨滅也。

魏、晉相承，善學隸古，莫如鍾、王。自庾、謝、蕭、阮諸人，神氣浸殊，體式未散。

歷隋而唐，始有專門之學，自此益分矣。嗚呼，媮風并起，其末造之屬士山反**民乎！**

豪傑之生不數，其精神猶參錯於玄化之間乎！

隸古者，先秦之文也。鍾、王首變新奇，何謂善學隸古？曰今之書猶古之書也，

後之人守鍾、王不變，則其庶幾矣。惜乎唐之專門，各相牴牾，自爲格體，是以開後

來之崑瑣。籒文而上，吾無間然。斯、邈作而趨簡便，魏、晉而後復行今隸，疑若隸

古亦廢，殊不知其所損益者，特制度文爲之末爾。若夫執筆之妙，書道之玄，則鍾、

王不能變乎蔡邕，蔡邕不能變乎籒古。今古雖殊，其理則一。故鍾、王雖變新奇，而

不失隸古意。庾、謝、蕭、阮守法而法存，歐、虞、褚、薛竊法而法分。降而爲黃、米諸

公之放蕩，猶持法外之意。周、吳輩則慢法矣。下而至於即之之徒，怪誕百出，書壞極矣。夫書，心畫也，有諸中必形諸外。甚矣教學之不明也久矣。人心之所養者不厚，其發於外者從可知也。是以立言之士，不能無媿風屍民之歎。然中間賴有作者，如張、顏、李、蔡數公，憤然獨悟，一洗敝習，斡回古意而續書之脈。安知後來不有張、顏輩間出？此所謂豪傑并起，相知於異世之下，齗然若合符節，此精神所以參錯於玄化之間也。庾、謝、蕭、阮諸人，謂庾亮、庾翼、庾冰、庾準、謝安、謝萬、謝運、蕭思話、蕭子雲、阮研等也。并南朝人。又若晉之諸賢，宋之羊、薄、孔、張、齊王僧虔，梁陶弘景，陳顧野王輩，能書者多不可勝舉，在學者精求，當自知之。

書不盡言，言不盡意。孔氏遺蹟，陽冰獨神會之。魯公之書，懷素喜而有得。似不在語言文字之苴「粗」同。○按「苴」無「粗」音，亦不作「粗」字解，注似誤乎？諸子之窮高極微，長於詞說，知本者厭其言。求於書不若得於言，得於言不若會於意。若二子，可謂能以意會於語言文字之外也。

或問「衍極」。曰「極」者中之至也。「曷爲而作也？」曰吾懼夫學者之不至

也。

謂極為中之至，何也？言至中則可以為極。天有天之極，屋有屋之極，皆指其至中而言之。若夫學者之用中，則當知不偏不倚、無過不及之義。子曰：「中庸之為德也，其至矣乎，民鮮久矣。」《衍極》之為書，亦以其鮮久而作也。嗚呼，書道其至矣乎。君子無所不用其極，況書道乎。

右《衍極》五篇，莆田鄭构所作也。「極」者，理之至也。凡天下之小數末藝，莫不有至理在焉，況其大者乎？孔安國曰「伏羲氏始畫八卦，造書契」，是八卦與六書同出，皆聖人所以效法天地而昭人文也。世之言書者蔑焉不知至理之所在，此《衍極》所繇作也。是書自古文、籀、隸以極書法之變，靡不論著。辭嚴義密，讀者難之。於是詳疏下方，使人考辭以得義，而知書之為用大矣。至治壬戌冬十有一月庚申，郡人劉有定識。

學書次第之圖

大楷　中興頌　東方朔碑　萬安橋記　八歲至十歲

中楷　九成宮頌　虞恭公碑　姚恭公墓志　遺教經　十一歲至十三歲

小楷　宣示表　戒路表　樂毅論　力命表　曹娥碑　十四歲至十六歲

行書　蘭亭序　聖教序　十七歲十八歲

開皇帖　陰符經　獻之帖　十九歲二十歲

草書　急就章　二十一歲　右軍帖　二十一歲至二十四歲

旭素帖　二十五歲

篆書　琅邪題　十三歲　嶧山碑　十五歲　泰山碑

張有書

周伯琦書

蔣冕書

衍　極

古篆　石鼓文

　　　　鐘鼎千文

八分　泰山碑銘　景君碑

　　　　費鳳碑陰　　鴻都石經　二十五歲

此圖所限年歲爲中人設耳。若天資高者，十年功可了衆體。

書法流傳之圖

蔡邕

蔡琰 邕之女　　張芝　　韋誕　　崔寔

衛覬　　鍾繇

衛夫人 恒之從妹　　衛恒　　鍾會 繇之子　　宋翼 繇之甥

王曠 衛之中表

王羲之 曠之子

王獻之 羲之之子

羊欣 獻之之甥

虞世南—歐陽詢

陸柬之 世南之甥

褚遂良

陸彥遠 柬之之子

釋智永 義之九世孫

蕭子雲

王僧虔 獻之同宗

王脩 義之同宗

右圖自蔡邕至崔紓皆親相授受，惟蔡襄毅然獨起，可謂間世豪傑之士。

柳宗元―――房直溫

劉禹錫―――劉植

楊歸厚―――楊緯 歸厚從子

權審

張藁

崔弘裕 禹錫外孫 ―――盧潛―――盧穎―――崔紓

附録　十萬卷樓本序跋

重刻衍極小敘

予少有窮盡古文字之志，長而落落不適於俗。因日之暇，原始要終，上下三《倉》間，得一窮其紛錯，如奔風怪雨，不可名狀。所謂雲鳥之故，魚豕之錯，亦略竊其一班。然終以識見淺陋，欲遡其源流而彙之，未能也。近從遺册得《衍極》一書，其文絶類秦漢，其所論則開闢以來字法之變。有宋鄭子經先生之所作也。質我以前聞，而起我所未逮，古人之言，獲我心矣。但俗筆所傳既多簡誤，蠹穴鼠壤之餘，缺略有不可考者。因集諸碑刻而揣摩之，閱半載而成袟，併壽之木，以公同志。考字學書之君子，或從此其有據乎。萬曆戊午十月既望，沈率祖識。

後　敍

莆田鄭君子經著是書，論書道之要，其有功於斯文非淺淺也。龍谿邑今趙君敬

叔倡同志爲之鋟梓，與學者共之。視古人秘筆經而不傳者，有間矣。泰定元年甲子

秋七月望日，漳州路儒學教授江應孚書。

　　附尺牘二首

　　旅頓首再拜子經聘君先生。　浯溪解舟之後，每憶桐陰下握手絕倒，便邈然

有山河之隔，此情可忍言哉。翁仲清去，曾寓竿牘之敬，至與否不可知也。朱二

來，辱惠書及封至畫像一軸，併刻本《衍極》五卷。繙閱再過，既喜此書之行世，

又喜趙龍谿之能篤意於斯文，然後知著書者之得託以不朽也。夫莫難於著書，

又莫難於行世。《太玄》用心良苦，張伯松則以爲鼠坻之與牛場。是以謙齋致

疑於首篇者，其慮蓋深遠也。承示所改已當，不必更疑。以子經敻俗邁往之才，

能静沉潛攻苦之學，謙齋高明卓越之識，可謂一大幸會。是書之出，必愜滿人

意，何必遠問愚陋，足見執事於《衍極》不苟如此。呂不韋著《春秋》，國中求易

一字者與之金，竟無能易之者，蓋畏之不敢易也。不韋非不知人之不敢易也，亦

欲張皇其書耳。僕非畏執事也，執事非張皇其書也，有所闕漏不敢不告。《畫

像贊》曰：　邁往之氣，軼塵之姿。收以矩度，幅巾深衣。《衍極》之書，妙契心

畫。凝沖葆光，日有天得。且未敢題上，附此呈似左右，可否惟命。例書及史書寄去，湯文魯相借鈔已囑仲沈趣鈔者矣。孫師屢詢起居，來春金臺之約不容爽。茲因小僕行，敬此拜問。伏乞台照，更冀善加葆衛，以副徵擢。不具。陳旅頓首再拜。

謬作《留侯贊》《韜光銘》，謾往一通，幸爲斤正。《圖經》後當納還。秋江信道，附此申意，便中幸無金玉爾音。旅又拜。

惟誠頓首奉記子經高隱先生足下。惟誠自幼學書，及見趙公、鮮于運筆，而未聞書灋。後於殘編斷簡，略窺古人遺教，而亦未聞全體之妙。前年獲見先生《衍極》書，胸中始覺判然有得。雖常望見丰采，時在巡按，規檢方嚴，未遂晤語。不意舊臘竟得造門請益，方快宿昔之願。利祿奪人，忽忽告別，中心藏之，何日忘之。到此人情乖異，故且濡滯，非不能也，不爲也。猶子後至，領讀手帖，服膺拳拳，爲既多矣。賤蹤復壁，當別具書。辰下惟冀珍攝，以副蒲輪。不備。

元夕前三日，孟惟誠頓首。

藝　文　叢　刊

第　六　輯